C=48 M=5 Y=35 K=0
C=0 M=50 Y=70 K=0
C=5 M=10 Y=15 K=0
C=80 M=60 Y=0 K=0
C=0 M=25 Y=0 K=0

写给设计师的书

TO DESIGNER

插画
设计手册

齐 琦 编著

U0369320

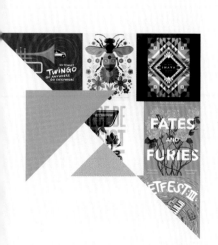

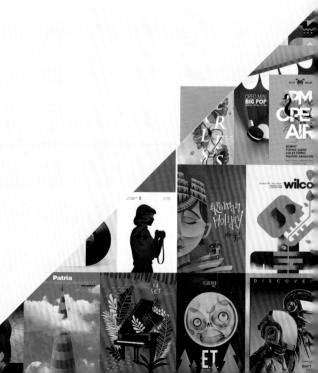

清华大学出版社
北 京

内 容 简 介

本书是一本全面介绍插画设计的图书，特点是知识易懂、案例易学、动手实践、发散思维。

全书从学习插画设计的基础知识入手，循序渐进地为读者呈现一个个精彩实用的知识和技巧。本书共分为 6 章，内容分别为插画设计的基本原理、插画设计的基础色、插画类型与色彩、插画设计的色彩对比、插画设计的行业分类、插画设计的秘籍。并且在多个章节中安排了设计理念、色彩点评、设计技巧、配色方案、佳作赏析等经典模块，在丰富本书内容的同时，也增强了实用性。

本书内容丰富、案例精彩、版式设计新颖，不仅适合插画设计师、广告设计师、平面设计师、初级读者学习使用，而且还可以作为大中专院校插画设计、平面设计专业及插画设计培训机构的教材，也非常适合喜爱插画设计的读者朋友作为参考。

图书在版编目 (CIP) 数据

插画设计手册 / 齐琦编著 . —北京：清华大学出版社，2020.7（2025.3 重印）
（写给设计师的书）
ISBN 978-7-302-55579-7

Ⅰ . ①插⋯　Ⅱ . ①齐⋯　Ⅲ . ①插图 (绘画) －绘画技法－手册　Ⅳ . ① J218.5-62

中国版本图书馆 CIP 数据核字 (2020) 第 089937 号

责任编辑：韩宜波
封面设计：杨玉兰
责任校对：周剑云
责任印制：宋　林

出版发行：清华大学出版社
　　　　　网　　　址：https://www.tup.com.cn，https://www.wqxuetang.com
　　　　　地　　　址：北京清华大学学研大厦 A 座　　　　邮　　编：100084
　　　　　社 总 机：010-83470000　　　　　　　　　　邮　　购：010-62786544
　　　　　投稿与读者服务：010-62776969, c-service@tup.tsinghua.edu.cn
　　　　　质量反馈：010-62772015, zhiliang@tup.tsinghua.edu.cn
印 装 者：涿州汇美亿浓印刷有限公司
经　　　销：全国新华书店
开　　　本：190mm×260mm　　　印　　张：9.5　　　　字　　数：231 千字
版　　　次：2020 年 8 月第 1 版　　　印　　次：2025 年 3 月第 4 次印刷
定　　　价：79.80 元

产品编号：085133-02

前言 FOREWORD

本书是笔者对多年从事插画设计工作的一个总结，以让读者少走弯路寻找设计捷径的经典手册。书中包含了插画设计必学的基础知识及经典技巧。身处设计行业，你一定要知道，光说不练假把式，本书不仅有理论、有精彩案例赏析，还有大量的模块启发你的大脑，提高你的设计能力。

希望读者看完本书后，不只会说"我看完了，挺好的，作品好看，分析也挺好的"，这不是笔者编写本书的目的。希望读者会说"本书给我更多的是思路的启发，让我的思维更开阔，学会了设计的举一反三，知识通过吸收消化变成自己的"，这才是笔者编写本书的初衷。

本书共分6章，具体安排如下。

第1章 插画设计的基本原理，介绍插画设计的概念及原理、插画设计的构成元素、插画设计中的版式。

第2章 插画设计的基础色，从红、橙、黄、绿、青、蓝、紫、黑、白、灰10种颜色，逐一分析讲解每种色彩在插画设计中的应用规律。

第3章 插画类型与色彩，主要介绍7种常见的插画类型。

第4章 插画设计的色彩对比，主要介绍同类色对比、邻近色对比、类似色对比、对比色对比、互补色对比。

第5章 插画设计的行业分类，主要介绍9种常用行业的应用。

第6章 插画设计的秘籍，精选14个设计秘籍，让读者轻松愉快地学习完最后一部分。本章也是对前面章节知识点的巩固和深化，需要读者动脑思考。

本书特色如下。

◎ 轻鉴赏，重实践。鉴赏类书只能看，看完自己还是设计不好，本书则不同，增加了多个色彩点评、配色方案模块，让读者边看边学边思考。

◎ 章节合理，易吸收。第 1~2 章主要讲解插画设计的基本知识，第 3~5 章介绍插画类型、色彩对比、行业分类等，最后一章以轻松的方式介绍 14 个设计秘籍。

◎ 设计师编写，写给设计师看。针对性强，而且知道读者的需求。

◎ 模块超丰富。设计理念、色彩点评、设计技巧、配色方案、佳作赏析在本书都能找到，一次性满足读者的求知欲。

◎ 本书是系列图书中的一本。在本系列图书中读者不仅能系统学习插画设计，而且还有更多的设计专业供读者选择。

希望本书通过对知识的归纳总结、趣味的模块讲解，能够打开读者的思路，避免一味地照搬书本内容，推动读者必须自行多做尝试、多理解，增加动脑、动手的能力。希望通过本书，激发读者的学习兴趣，开启设计的大门，帮助你迈出第一步，圆你一个设计师的梦！

本书由齐琦编著，其他参与编写的人员还有董辅川、王萍、孙晓军、杨宗香、李芳。

由于编者水平有限，书中难免存在疏漏和不妥之处，敬请广大读者批评和指出。

编　者

目录

第3章 CHAPTER3
P64
插画类型与色彩

写给设计师的书

插画设计手册

第4章 CHAPTER4
P/ 86
插画设计的色彩对比

第5章 CHAPTER5
P/ 102
插画设计的行业分类

第6章
CHAPTER6
P/130
插画设计的秘籍

第 1 章　插画设计的基本原理

　　插画是商家向人们传递信息的一个重要途径，一张好的插画可以促进商家的经济发展，同时也可以增加知名度。那么插画最重要的作用是什么呢？当然就是吸引消费者。

　　当人们走在大街上时，在饭店中吃饭时，在公交站等车时都可以看到各种各样插画，有创意的、有设计感的插画都会引人驻足观看，并且插画的内容印象深刻。要想设计出一张好的插画，首先我们就要知道什么是插画，设计一张插画又要具备什么样的条件。下面就为大家详细地介绍一下插画的基础知识。

1.1 插画设计概念及原理

在现代设计领域中，插画设计可以说是最具有表现意味的，它与绘画艺术有着亲近的血缘关系。绘画插图大多带有作者的主观意识，它具有自由表现的个性，无论是幻想的、夸张的、幽默的、情绪化的还是象征化的都能自由表现处理。插画一般作为报纸、杂志等媒体的配画使用。

特点：

◆ 具有远视性强、富含创意、文字简洁明了等特点。

◆ 插画大体可分为商业插画和非商业插画两大类。

◆ 插画主题明确，可使人一目了然。

1.1.1 插画设计的应用领域

在现今社会，插画已经成为人们生活中的一部分，各类公共场所都会出现各种各样的插画，而人们可以从上面得到想要了解的信息。插画设计大致上可分为三个应用领域，即商业、电影、公益。

商业插画设计

商业插画设计是商家为了宣传自己的产品或者公司形象所设计的插画。主要目的是吸引人们的眼球，使受众记住该公司的产品或形象，且更新换代比较快。

电影插画设计

电影插画设计主要是发挥宣传电影的作用，使人们可以通过插画看到电影中的精彩画面，从而获得增加票房收益的效果。

公益插画设计

公益插画设计是对人们内心深处的道德、美德进行唤醒，使人们可以变得更友爱、更文明、更环保。公益插画更具创新性。

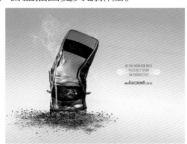
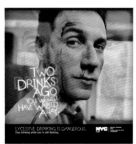
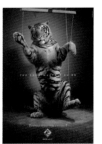

1.1.2 插画设计中的点、线、面

　　点、线、面是平面设计中的基本元素，点是组成图形的基础，线是由点的串联形成的，而面是由无数条线所构成的。

　　点具有双面性，既有积极性，又有消极性，积极性是点能形成视觉重心，消极性是点也能使画面杂乱无章。线可分为直线和曲线，直线给人一种规则、正直的感觉，曲线给人一种柔美的感觉。而在平面设计中通常用曲线来形容女人的身材，只有曲线与直线相结合，才会使画面更多样，更有装饰性。面是由点与线组成的，不同于点与线，面有大小、形状之分，面与面的构成形式有很多，也正是因为如此，画面才会丰富起来。

1. 点

　　在几何学中，点是没有大小与形状的，但是在平面设计中，点不仅有形状和大小，而且有色彩。点可以在插画中形成视觉重心，增强插画的视觉冲击力。

 线

线是由点的运行所形成的轨迹，又是面的边界。线有很强的表现性，线可以勾勒出很多简单的或者复杂的图形和图案，在造型中具有很重要的作用。

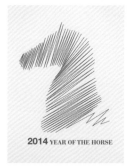
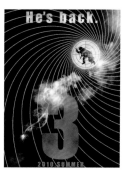

 面

面是由线运动构成的，有大小与形状之分，却没有厚度，但是可以通过明暗不同的面来制造出立体的效果，面与面之间也有很多的构成形式，例如：分离，指两个面分开，各自在空间里呈现自己的状态；覆叠，指一个面叠压在另一个面上，可以营造出画面层次感。

1.1.3 插画设计的 4 个原则

插画的设计需要遵循 4 个原则，即目的性原则、艺术性原则、内涵性原则、个性化原则。

1 目的性原则

不管是商业插画还是公益插画，首先要有目的性，想要传达一种什么样的信息，受众又是什么年龄段的，然后针对想要达到的目的来设计插画。这样设计出来的插画，更能获得预期的效果。

2 艺术性原则

艺术性主要是通过色彩、线条以及图形来表现的，也就是指插画的美感。一张插画要是没有了艺术性，那么也成为不了一张好的插画，所以在设计插画的时候，如何使用点、线、面这些元素则变得尤为重要。

 ### 内涵性原则

　　内涵性是指插画的内容所含有的深意。有的插画画面很直观，浅显易懂；而有的插画则蕴含着丰富的深意，也就是内涵。插画的内涵性会起到加深人们对插画的印象的作用。这也就是插画想要达到的目的。

 个性化原则

个性化就比较通俗易懂了，就像每个人的个性都是不一样的，插画也具有个性，而这种个性，完全取决于插画所要表现的内容的特点。打造出别具一格的插画，体现出与众不同的效果，能够极大地满足人们猎奇的心理。个性化的插画会像个性化的人一样别具一格，备受瞩目。

1.1.4　插画设计的6个法则

插画是现今一种比较大众的宣传方式，如何使插画在众多的插画中脱颖而出，吸引人们的视线？根据这一难题提炼出了插画设计的六大法则：比例、平衡、反复、渐变、强调、和谐，下面一一进行介绍。

1 比例

　　插画的色彩构成、插画中的图形与文字都有着和谐的比例。和谐的比例可以使画面看起来更舒服。黄金比例则是最具美感的比例，大多数插画设计都会运用黄金比例。

 平衡

平衡无处不在，所谓平衡指的是一种相对稳定的状态，当我们观看一张插画的时候，会不自主地去寻找一个相对稳定的点。所以在进行插画构图的时候，也要找到一个点，以使画面看起来更加平衡。

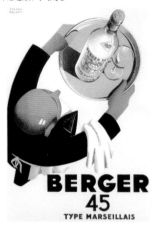
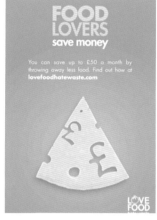
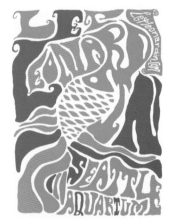
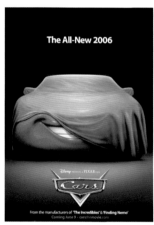

 反复

反复就是将同一个图形进行反复的排列与应用，当人们看到这个设计元素被反复使用时，说明该元素起到了加强的作用。人们的视线就会跟着它们走，从而达到吸引人们视线的目的。

 渐变

　　渐变是一种循序渐进的变化，可分为骨骼渐变、基本形渐变与色彩渐变三种。渐变的最大特点就是使画面更有节奏，从而产生具有律动感的视觉效果。

 强调

　　不同的插画所强调的重点也会不同，但目的都是让人在第一时间注意到插画的中心。颜色的运用不仅可以使插画变得多姿多彩，还能增强插画的视觉冲击力；而各种元素的综合运用则能突出主题。

 ### 和谐

　　插画设计必须讲究和谐感，否则就会出现多种风格混乱的现象。和谐的搭配就是不管是颜色、内容还是版式都要有一种和谐美，让人看着感到舒服的同时还能感受其美。

1.2　插画设计的构成元素

插画设计的构成元素包括插画设计中的图片、插画设计中的文字、插画设计中的色彩这三大部分。

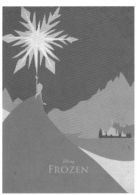
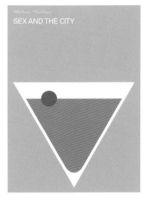
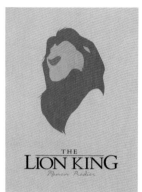

1.2.1　插画设计中的图片

插画是由图片、文字、色彩构成的，图片是比文字更直观的语言，视觉冲击力更强。图片产生的感情有很多，开心、忧伤等情绪都能从图片上流露出来，这一节就来讲述图片。

插画设计中的图片是由图像和图形所构成的。

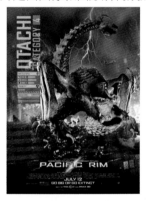

1 图像类图片

图像类图片比较具象，能使人清晰、直观地看懂图片所要表达的内容，形象、逼真。

2 图形类图片

图形类图片指的是在电脑上用 PS 或 AI 等软件所制作出来的图片，相对于图像类图片，图形类图片比较抽象，是由点、线、面所构成的画面。

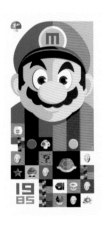 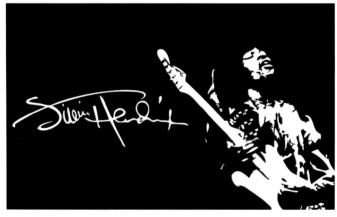

◆　图像类图片像素更高，不然画面会模糊。

◆　图形最好是矢量图形，这样不管放大或缩小都不会"虚"。

◆　图片也是一种语言。

1.2.2 插画设计中的文字

　　说到插画设计中的文字，人们首先想到的可能就是字体与排版，在插画中，文字具有一种解释说明的作用，当人们看过图片之后，文字起到加深印象的作用，当然也有一些插画内容都是由文字构成的，通常是把文字图形化，那么此时文字就是整张插画的主体。

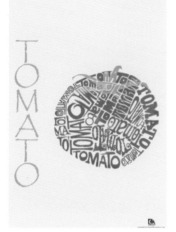

标题文字

　　标题文字要醒目。插画中通常都有一个由文字组成的大标题，有时会掺杂一些小图形，作为插画内容的总述。标题就一定要醒目，可以让人注意到，通常可以通过字体的大小、字体的造型、字体的颜色来突出标题文字。

辅助性文字

　　辅助性的文字要排列规整。一些辅助性的说明文字会根据插画版式的安排而排列在插画中，一般情况下辅助说明性文字会排列在一起，形成简单的图形，这样会使画面看起来更加规整，有趣味。

◆　插画中一般可使用两到三种字体，多了易出现杂乱无章的现象。

◆　插画的标题一般都经过字体设计，既美观又符合主题。

◆　文字也可以看作图像，一种带着语言的图像。

1.2.3 ▶ 插画设计中的色彩

　　色彩在人们的眼中是很敏感的，插画的整体选色适当，那么也就意味着这张插画已经成功了一半。红、橙、黄、绿、青、蓝、紫被称作最基础的色彩，也是太阳光所分解出来的色彩，它们的波长都不相同。

红——750 ～ 620nm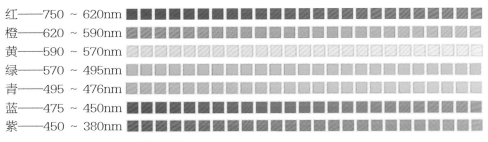
橙——620 ～ 590nm
黄——590 ～ 570nm
绿——570 ～ 495nm
青——495 ～ 476nm
蓝——475 ～ 450nm
紫——450 ～ 380nm

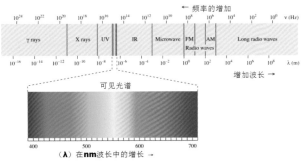

颜色	频率	波长
紫色	668 – 789 THz	380 – 450 nm
蓝色	631 – 668 THz	450 – 475 nm
青色	606 – 630 THz	476 – 495 nm
绿色	526 – 606 THz	495 – 570 nm
黄色	508 – 526 THz	570 – 590 nm
橙色	484 – 508 THz	590 – 620 nm
红色	400 – 484 THz	620 – 750 nm

 ## 色相、明度、纯度

　　色彩是光引起的，有着先声夺人的力量。色彩的三元素是色相、明度、纯度。

　　色相是色彩的首要特性，是区别色彩的最精确的准则。色相又是由原色、间色、复色共同组成的。而色相的区别就是由不同的波长来决定，即使是同一种颜色也要分不同的色相，如红色可分为鲜红、大红、橘红等，蓝色可分为湖蓝、蔚蓝、钴蓝等，灰色又可分红灰、蓝灰、紫灰等。人眼可分辨出大约一百多种不同的颜色。

明度是指色彩的明暗程度，明度不仅表现于物体照明程度，还表现在反射程度的系数。又可将明度分为九个级别，最暗为1，最亮为9，并划分出三种基调。

1～3级低明度的暗色调，给人沉着、厚重、忠实的感觉。

4～6级中明度色调，给人安逸、柔和、高雅感觉。

7～9级高明度的亮色调，给人清新、明快、华美的感觉。

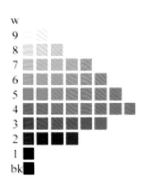

纯度是指色彩的饱和程度，也是指色彩的纯净程度。纯度在色彩搭配上具有强调主题和意想不到的视觉效果。纯度较高的颜色会给人造成强烈的刺激感，能够使人留下深刻的印象，但也容易造成疲倦感，要是与一些低明度的颜色相配合则会显得细腻舒适。纯度也可分为三个阶段：

高纯度——8级至10级为高纯度，产生一种强烈、鲜明、生动的感觉。

中纯度——4级至7级为中纯度，产生一种适当、温和、平静感觉。

低纯度——1级至3级为低纯度，产生一种细腻、雅致、朦胧的感觉。

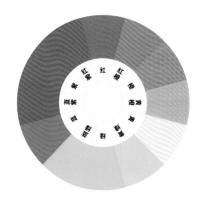
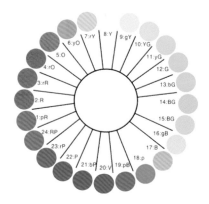

2. 主色、辅助色、点缀色

　　插画中的颜色有主色、辅助色和点缀色之分。下面为大家一一介绍主色、辅助色与点缀色的具体内容。

主色

　　主色是起决定性作用的，它可以决定画面的风格趋向，主色不一定非要是一个色彩，也可以是一个色系，只要画面协调就可以。

辅助色

　　辅助色辅助的是主色与画面，辅助色的加入，可以使画面变得更加丰富，同时还能增强视觉冲击力。

点缀色

　　点缀色，起到点睛的作用，使画面产生亮点，还能起到引导观众视线的作用。

3. 邻近色、对比色

邻近色与对比色如今运用在插画当中比较多，邻近色的使用可以使画面变得更加和谐，对比色的使用则可以增强画面的视觉冲击力。

邻近色

从美术的角度来说，邻近色在相邻的各个颜色当中能够看出彼此的存在，你中有我，我中有你；在色环上看就是两者之间相距 90 度，色彩冷暖性质相同，可以传递出相似的色彩情感。

对比色

对比色可以说是两种色彩的明显区分，在 24 色环上相距 120 度到 180 度之间的两种颜色。对比色可分为冷暖对比、色相对比、明度对比、饱和度对比等。对比色拥有强烈分歧性，适当地运用对比色能够增强画面的视觉冲击力，有时还能表现出特殊的视觉效果。

1.3 插画设计中的版式

插画设计中的版式设计有很多种，不同的版式类型会产生不同的视觉效果。

1.3.1　骨骼型

　　骨骼型是一种规范的、理性的分割方式。骨骼型的基本原理是将版面刻意按照骨骼的规则，有序地分割成大小相等的空间单位。骨骼型可分为竖向通栏、双栏、三栏、四栏等，而大多版面都应用竖向分栏。在版面文字与图片的编排上，严格按照骨骼分割比例进行编排，可以给人以严谨、和谐、理性、智能的视觉感受，常应用于新闻类、企业类网站等。变形骨骼构图也是骨骼型的一种，它的变化是发生在骨骼型构图基础上的，通过合并或取舍部分骨骼，寻求新的造型变化，使版面变得更加活跃。

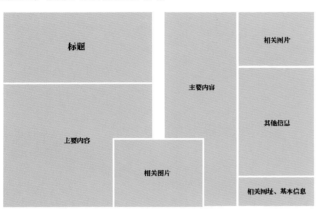 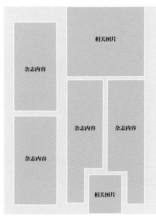

1.3.2　对称型

　　对称型构图即版面以画面中心为轴心，进行上下或左右对称编排。与此同时，对称型的构图方式可分为绝对对称型与相对对称型两种。绝对对称即上下左右两侧是完全一致的，且其图形是完美的；而相对对称即元素上下左右两侧略有不同，但无论横版还是竖版，版面中都会有一条中轴线。对称是一个永恒的形式，为避免版面过于严谨，大多数版面设计采用相对对称型构图。

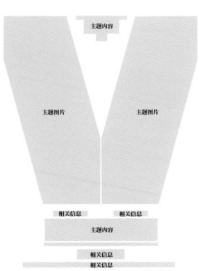

1.3.3 分割型

　　分割型构图可分为上下分割、左右分割和黄金比例分割。上下分割即版面上下分为两部分或多部分，多以文字图片相结合，图片部分用以增强版面艺术性，文字部分用以提升版面理性感，使版面形成既感性又理性的视觉美感；而左右分割通常运用色块进行分割设计，为保证版面平衡、稳定，可将文字图形相互穿插，在不失美感的同时可以保持重心平稳；黄金比例分割也称中外比，比值为 0.618：1，是最容易使版面产生美感的比例，也是最常用的比例，正因它在建筑、美学、文艺，甚至音乐等范围应用广泛，因此被珍贵地称为黄金分割。

1.3.4 满版型

　　满版型构图即以主体图像填充整个版面，且文字可放置在版面各个位置。满版型的版面主要以图片来传达主题信息，以最直观的表达方式，向众人展示其主题思想。满版式构图具有较强的视觉冲击力，且细节内容丰富，版面饱满，给人以大方、舒展、直白的视觉感受。同时图片与文字相结合，在提升版面层次感的同时，也可增强版面的视觉感染力以及版面宣传力度，是商业类版面设计常用的构图方式。

1.3.5 曲线型

曲线型构图就是在版式设计中通过对线条、色彩、形体、方向等视觉元素的变形与设计，将其做曲线的分割或编排构成，使人的视觉流程按照曲线的走向流动，具有延展、变化的特点，进而产生韵律感与节奏感。曲线型版式设计具有流动、活跃、顺畅、轻快的视觉特征，通常遵循美的原理法则，且具有一定的秩序性，给人以雅致、流畅的视觉感受。

1.3.6 倾斜型

倾斜型构图即将版面中的主体形象或图像、文字等视觉元素按照斜向的视觉流程进行编排设计，使版面产生强烈的动感和不安定感，是一种非常个性的构图方式，相对较为引人注目。倾斜程度与版面主题以及版面中图像的大小、方向、层次等视觉因素可决定版面的动感程度。因此，在运用倾斜型构图时，要严格按照主题内容来掌控版面元素倾斜程度与重心，进而使版面整体形成既理性又不失动感的视觉效果。

1.3.7 放射型

放射型构图即按照一定规律，将版面中的大部分视觉元素从版面中某点向外扩散，进而营造出较强的空间感与视觉冲击力，这样的构图方式被称为放射型构图，也叫聚集式构图。放射型构图有着由外而内的聚集感与由内而外的散发感，可以使版面视觉中心具有较强的突出感。

1.3.8 三角形

　　三角形构图即将主要视觉元素放置在版面中某 3 个重要位置，使其在视觉特征上形成三角形。在所有图形中，三角形是极具稳定性的图形。而三角形构图还可分为正三角、倒三角和斜三角 3 种构图方式，且三种构图方式有着截然不同的视觉特征。正三角形构图可使版面稳定感、安全感十足；而倒三角形与斜三角形则可使版面形成不稳定因素，给人以充满动感的视觉感受。为避免版面过于严谨，设计师通常较为青睐于斜三角形的构图形式。

1.3.9 自由型

　　自由型构图是没有任何限制的版式设计，即在版面构图中不需遵循任何规律，对版面中的视觉元素进行宏观把控。准确地把握其整体协调性，可以使版面产生活泼、轻快、多变的视觉效果。自由型构图具有较强的多变性，且具有不拘一格的特点，是最能够展现创意的构图方式之一。

第2章 插画设计的基础色

插画设计的基础色分为：红、橙、黄、绿、青、蓝、紫加上黑、白、灰。各种色彩都有着属于自己的特点，给人的感觉也都是不相同的。有的会让人兴奋，有的会让人忧伤，有的会让人感到充满活力，还有的则会让人感到神秘莫测。

◆ 色彩有冷暖之分，冷色给人以凉爽、寒冷、清透的感觉；而暖色则给人以阳光、温暖、兴奋的感觉。

◆ 黑、白、灰是天生的调和色，可以让画面更稳定。

◆ 色相、明度、纯度被称为色彩的三大属性。

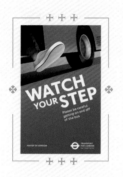
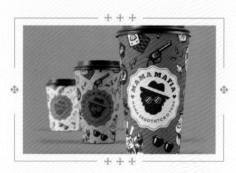

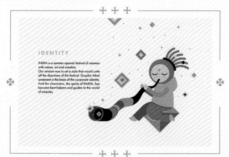

2.1 红

2.1.1 认识红色

红色：璀璨夺目，象征幸福，是一种很容易引起人们关注的颜色。在色相、明度、纯度等不同的情况下，对于传递出的信息与所要表达的意思也会发生变化。

色彩情感：祥和、吉庆、张扬、热烈、热闹、热情、奔放、激情、豪情、浮躁、危害、惊骇、警惕、间歇。

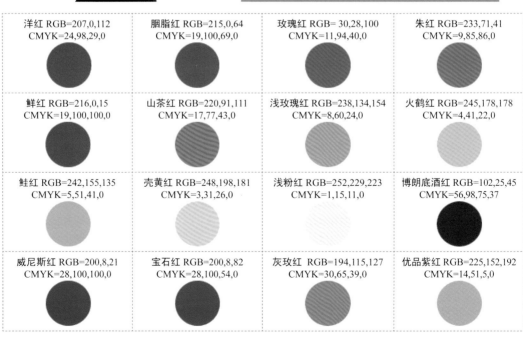

洋红 RGB=207,0,112 CMYK=24,98,29,0	胭脂红 RGB=215,0,64 CMYK=19,100,69,0	玫瑰红 RGB= 30,28,100 CMYK=11,94,40,0	朱红 RGB=233,71,41 CMYK=9,85,86,0
鲜红 RGB=216,0,15 CMYK=19,100,100,0	山茶红 RGB=220,91,111 CMYK=17,77,43,0	浅玫瑰红 RGB=238,134,154 CMYK=8,60,24,0	火鹤红 RGB=245,178,178 CMYK=4,41,22,0
鲑红 RGB=242,155,135 CMYK=5,51,41,0	壳黄红 RGB=248,198,181 CMYK=3,31,26,0	浅粉红 RGB=252,229,223 CMYK=1,15,11,0	博朗底酒红 RGB=102,25,45 CMYK=56,98,75,37
威尼斯红 RGB=200,8,21 CMYK=28,100,100,0	宝石红 RGB=200,8,82 CMYK=28,100,54,0	灰玫红 RGB=194,115,127 CMYK=30,65,39,0	优品紫红 RGB=225,152,192 CMYK=14,51,5,0

2.1.2　洋红 & 胭脂红

① 这是奥利奥的宣传广告设计。画面整体运用夸张手法将人物嘴巴放大，尽可能多地吃到奥利奥，凸显出产品带给人的欢乐与愉悦，具有很强的创意感与趣味性，使人印象深刻。

② 洋红色既有红色本身的特点，又能给人以愉快、活力的感觉，营造出鲜明、刺激的色彩画面。

③ 背景的青色与洋红色形成鲜明的对比，将插画直接凸现出来，十分醒目。

① 这是一个电影节的海报设计。画面将文字以服务员上菜的方式进行呈现，为画面增添了创意感与趣味性。而左侧超出画面的插画胳膊，具有很强的视觉延展性。

② 胭脂红与正红色相比，其纯度稍低，但却给人一种典雅、优美的视觉效果。同时将不同明度的红色字体，清楚地呈现出来。

③ 少量黑色与白色的运用，在经典的对比之中，增强了画面的稳定性。

2.1.3　玫瑰红 & 朱红

① 这是卢卡斯剧院的插画海报设计。画面将人物的局部肖像在左侧呈现，而超出画面的部分，给人以很强的视觉延展性。

② 玫瑰红与洋红色相比饱和度更高一些，虽然少了洋红色的亮丽，却给人以优雅柔美的印象。

③ 橙色系的插画人物，在玫瑰红背景的衬托下十分醒目，特别是少量青色的点缀，为画面增添了一丝活力。

① 这是意大利出版商 Caffeorchidea 系列的书籍封面设计。画面采用分割型的构图方式，将整个封面一分为二，在不同颜色之间给人以直观的视觉印象。

② 朱红色介于橙色和红色之间，视觉效果上呈现醒目、亮眼的感觉。

③ 深蓝色的运用，增强了画面的稳定性。而左上角的文字，具有解释说明的作用。

2.1.4 鲜红 & 山茶红

① 这是 Smart 汽车的宣传广告设计。将大小不同但却具有相同特性的插画动物在直线段两端呈现，凸显汽车虽小，但却具有强大的功能，使受众一目了然。

② 鲜红色是红色系中最亮丽的颜色，与黑色的对比中，将简笔插画清晰直观地展现在受众面前。

③ 放在右下角的产品，具有很好的宣传与推广作用，同时也丰富了画面的细节效果。

① 这是一个创意插画设计。画面采用曲线型的构图方式，将垂直拐弯的插画公路作为展示主图，而超出画面的部分，在汽车的陪衬下，具有很强的视觉延展性。

② 山茶红是一种纯度较高，但明度较低的粉色。一般给人一种柔和、亲切的视觉效果。

③ 深色的公路，在山茶红背景的衬托下十分醒目。而蓝色的汽车，则为画面增添了活力与动感。

2.1.5 浅玫瑰红 & 火鹤红

① 这是一款创意插画设计。画面将以插画形式呈现的房子作为展示主图，给受众以直观的视觉印象。而左上角的文字，则具有解释说明与丰富画面细节效果的双重作用。

② 浅玫瑰红色是紫红色中带有深粉色的颜色，能够展现出温馨、典雅的视觉效果。将其作为房子主色调，给人以温馨的体验。

③ 其他不同纯度红色的运用，将主体物很好地凸现出来，使人印象深刻。

① 这是插画海报设计。画面将花草与文字进行交叉摆放，给人以一定的空间立体感。而且在画面中间位置呈现，给受众以直观的视觉印象。

② 火鹤红是红色系中明度较高的粉色，给人一种温馨、平稳的感觉。将其作为背景主色调，与绿色形成鲜明的颜色对比。

③ 在图案上下两端呈现的文字，不仅具有很好的说明效果，还具有丰富画面的细节效果。

2.1.6 鲑红 & 壳黄红

❶ 这是 IBM 公司的创意海报设计。画面中的人物双手高举在桥面安全行走，与下方汹涌的波涛形成对比，将海报主体直接凸现出来。

❷ 鲑红是一种纯度较低的红色，会给人一种时尚、沉稳的视觉感。而且在与少面积深蓝色的对比中，凸显出企业的稳重与可靠。

❸ 在最下端呈现的白色文字，对海报主题进行了解释与说明，同时也让整体的细节效果更加丰富。

❶ 这是一款创意字体海报设计。画面采用分割型的构图方式，将整个版面分为均等的两份，在对比之中给人以直观的视觉体验。

❷ 壳黄红与鲑红接近，但壳黄红的明度比鲑红高，给人的感觉会则更温和、舒适、柔软一些。

❸ 极具创意感的主体文字，为单调的画面增添了活力与时尚。而其他小文字则增强了画面的细节设计感。

2.1.7 浅粉红 & 博朗底酒红

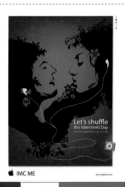

❶ 这是 Orbit 儿童护牙口香糖的广告设计。画面采用中心型的构图方式，将内部放有零食的气球在画面中间呈现。而其另一端以产品相连，凸显出产品对儿童牙齿的保护作用。

❷ 浅粉红色的纯度非常低，是一种梦幻的色彩，给人温馨、甜美的视觉效果。而且在天蓝色背景的衬托下，凸显出食品的美味与健康，令家长更加放心。

❶ 这是情人节的创意广告设计。画面将一对情侣以简笔插画的形式进行呈现，而将产品作为连接二人的纽带。不仅营造出浓浓的节日氛围，同时也对产品进行了宣传。

❷ 博朗底酒红，是浓郁的暗红色，明度较低，容易让人感受到浓郁、丝滑和力量。将其作为主色调，让节日的氛围又浓了几分。简单的文字，对产品进行了说明。

2.1.8　威尼斯红 & 宝石红

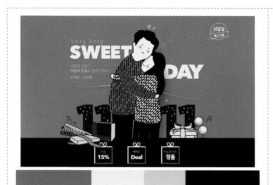

❶ 这是一款插画风格的 Banner 设计。画面将紧紧相拥的一对恋人作为展示主图，具有很强的视觉吸引力，同时也直接表明了宣传主题，使受众一目了然。

❷ 以威尼斯红作为主色调，黑色的添加，增强了画面的稳定性。同时在与黄色的鲜明的对比之中，让画面充满活力。

❸ 主次分明的文字，对产品进行了很好的说明与宣传，同时也丰富了画面的细节效果。

❶ 这是一款创意海报设计。画面将简笔插画的高楼大厦作为展示主图，在简单随意之中，给人以一定的放松与舒适之感。

❷ 将蓝色作为背景主色调，在白色的配合之下，凸显出城市的干净与舒适。而少面积宝石红色的添加，为整个画面增添了活力与动感。

❸ 最下方的文字，则对海报进行了解释说明。同色调的运用，让整体更具统一感。

2.1.9　灰玫红 & 优品紫红

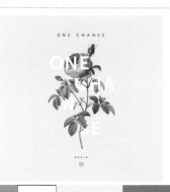

❶ 这是一款以花为主体的海报设计。画面采用中心型的构图方式，将花与文字进行交叉摆放。在相互的遮挡之中，给人以一定的空间立体感。

❷ 以浅灰色作为背景主色调，将植物很好地凸现出来。特别是在灰玫红与绿色的对比中，给人一种安静、典雅的视觉效果。而简单的文字，则具有很好的说明与装饰作用。

❶ 这是一款创意海报设计。画面采用倾斜型的构图方式，将整个插画图案以倾斜的方式进行呈现，给受众以直观的视觉印象。

❷ 整体以黑色作为背景主色调，将插画图案直接凸现出来。在绿色与橙色的类似色对比中，给人以清新亮丽的视觉感受。特别是少面积优品紫红的点缀，瞬间提高了画面的时尚感。

2.2 橙色

2.2.1 认识橙色

橙色：橙色是暖色系中最和煦的一种颜色，能够使人联想到金秋时丰收的喜悦、律动时的活力。偏暗一点会让人有一种安稳的感觉。大多数较为暖心的插画都是橙色系的，运用色彩的情感来给受众带去温暖与幸福。

色彩情感：饱满、明快、温暖、祥和、喜悦、活力、动感、安定、朦胧、老旧、抵御。

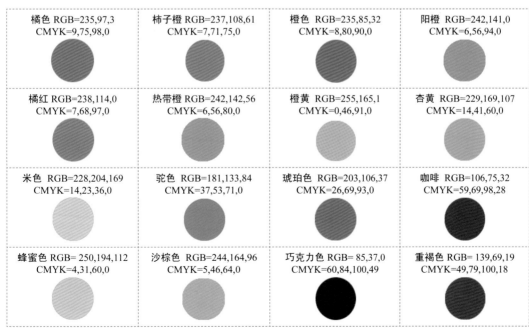

橘色 RGB=235,97,3
CMYK=9,75,98,0

柿子橙 RGB=237,108,61
CMYK=7,71,75,0

橙色 RGB=235,85,32
CMYK=8,80,90,0

阳橙 RGB=242,141,0
CMYK=6,56,94,0

橘红 RGB=238,114,0
CMYK=7,68,97,0

热带橙 RGB=242,142,56
CMYK=6,56,80,0

橙黄 RGB=255,165,1
CMYK=0,46,91,0

杏黄 RGB=229,169,107
CMYK=14,41,60,0

米色 RGB=228,204,169
CMYK=14,23,36,0

驼色 RGB=181,133,84
CMYK=37,53,71,0

琥珀色 RGB=203,106,37
CMYK=26,69,93,0

咖啡 RGB=106,75,32
CMYK=59,69,98,28

蜂蜜色 RGB=250,194,112
CMYK=4,31,60,0

沙棕色 RGB=244,164,96
CMYK=5,46,64,0

巧克力色 RGB= 85,37,0
CMYK=60,84,100,49

重褐色 RGB= 139,69,19
CMYK=49,79,100,18

2.2.2 　橘色 & 柿子橙

① 这是墨西哥 Estudio Menta 工作室的婚礼设计。画面采用中心型的构图方式，将简单的线条与简笔插画植物相结合。给受众以直观的视觉印象。

② 橘色的色彩饱和度较低，且橘色和橙色相近，但比橙色有一定的内敛感，具有积极、活跃的意义。

③ 图案上下两端同色系的文字，具有解释说明与丰富整体细节效果的双重作用。

① 这是一款国外的创意概念海报设计。画面将人物裙摆放大，作为乐队演出时的幕布。具有很强的创意感与趣味性，使人印象深刻。

② 柿子橙是一种亮度较低的橙色，与橘色相比更温和些，但又不失醒目感。而且在黑色的衬托下，具有强烈的视觉冲击力。

③ 画面顶部简单的文字，对海报主题进行了相应的说明。同时背景中的树干与造型独特的人物，增强了画面的内涵与韵味。

2.2.3 　橙色 & 阳橙

① 这是一个电影的插画海报设计。将经典片段直接以插画的形式在画面中间位置呈现，给受众以直观的视觉印象，使其印象深刻。

② 以明度较高的橙色作为背景主色调，将插画图案清楚明了地凸现出来。而且在同色系的对比中，给人以和谐统一感。

③ 少面积深色调的运用，增强了画面的稳定性。而底部文字，则进行了相应的说明。

① 这是一个演出海报设计。整个插画图案以人物为原型，在极具个性的设计变幻中，凸显出演出另类的时尚与追求。

② 以色彩饱和度较低的阳橙色作为图案主色调，在与少量深色的对比中，给人以独具个性的活力与动感。

③ 将文字与花朵相结合，具有很强的创意感与趣味性，具有很好的宣传效果。

2.2.4　橘红 & 热带橙

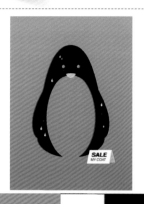

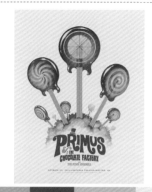

① 这是一款海报的设计效果。画面采用中心型的构图方式，将大汗淋漓的插画企鹅在画面中间位置呈现，极具创意感与趣味性。

② 以橘红作为背景主色调，将图案很好地凸现出来。特别是少量黑色的运用，让整个画面给人以强烈的直观视觉冲击力。

③ 右下角的文字，对海报主题进行了相应的说明。白色的点缀，提高了画面的亮度。

① 这是 ustin Erickson 电影和演出海报设计。画面采用放射型的构图方式，将棒棒糖式的图案，以底部为中心点，大小不一地进行呈现。给人一种随时要迸发的视觉体验。

② 在浅色调的背景中，纯度稍低的热带橙十分醒目，给人以健康、热情的感受。

③ 底部经过特殊设计的文字，对海报进行了说明，同时具有很好的宣传效果。

2.2.5　橙黄 & 杏黄

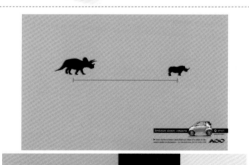

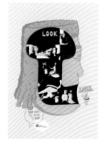

① 这是 Smart 的宣传广告设计。画面将不同大小但却具有相同特性的插画动物在直线段两端呈现，凸显汽车虽小，但却具有强大的功能，使受众一目了然。

② 以橙黄作为背景主色调，将图案清楚地突显出来。特别是少量黑色的点缀，增强了画面的稳定性。

③ 放在画面右下角的产品和文字，具有解释说明与宣传推广的双重作用。

① 这是 Britanico 英语学校的宣传广告设计。画面采用夸张手法，将图案以插画的形式呈现。将广告主题直接凸现，具有很强的创意感与趣味性。

② 整体以浅色作为背景主色调，少面积明度较低杏黄的运用，给人以柔和、恬静的感觉。特别是黑色的点缀，既将语言学校的特点表现出来，又增强了画面的稳定性。

2.2.6　米色 & 驼色

❶ 这是一款书籍的封面设计。画面以简单的线条将大海与沙滩的效果呈现出来，给人以直观的视觉感受。

❷ 以青色作为背景主色调，在不同明度的过渡中，给人开阔的体验。而少量米色的点缀，则为画面增添了几分柔和与舒适。

❸ 在画面上端的文字直接表明主体，左侧的矩形竖条与图案相呼应，具有统一和谐感。

❶ 这是 Smart 汽车的宣传广告设计。画面采用比喻手法，将汽车比作树木成长汲取营养的根部。虽然大小各异，但却具有相同的效果，直接表明汽车的强大特性。

❷ 以明度较低的驼色作为主色调，在不同纯度之间给人稳定、温暖的感觉。

❸ 放在右上角的标志文字，对产品具有很好的宣传与推广作用。

2.2.7　琥珀色 & 咖啡

❶ 这是麦当劳咖啡的宣传广告设计。画面采用倾斜型的构图方式，将没有精神往下坠落的插画人物作为主图，极具创意感与趣味性，同时也体现了产品强大的提神功效。

❷ 以琥珀色作为背景主色调，在不同纯度的渐变过渡中，给受众以直观的视觉体验。

❸ 放在右下角的产品，具有很好的宣传作用，同时也增强了画面的稳定性。

❶ 这是一款产品的宣传广告设计。画面将正在喝产品的插画动物作为展示主图，给人以很强的画面动感，同时极大地刺激了受众的味蕾与购买欲望。

❷ 以明度较低的咖啡色作为主色调，由于其具有重量感较大的特征，给人以沉稳、时尚的视觉感。而且亮色背景的运用，将插画图案清楚明了地呈现出来。

2.2.8　蜂蜜色 & 沙棕色

❶ 这是复古装饰艺术风格的旅行海报设计。
画面以插画形式将旅游胜地风景呈现，给
人一种身临其境的视觉体验，使其印象
深刻。

❷ 以蜂蜜色作为天空主色调，在不同纯度的
渐变过渡中，给人以夕阳无限好的视觉体验。
红色的运用，营造了浓浓的复古气息。而青
色汽车的点缀，让这种氛围又浓了几分。

❶ 这是一款色彩绚丽的海报设计。画面采用
插画形式将卡通图案呈现，而且不同的摆
放位置，为画面增添了活力与动感。

❷ 以青色作为背景主色调，将图案具有的活
泼与欢快直接凸现出来。而少量沙棕色的
运用，则具有稳定画面的效果。

❸ 将主标题文字在左侧呈现，对海报主题进
行了相应的解释说明与宣传。

2.2.9　巧克力色 & 重褐色

❶ 这是 Brioche 面包品牌的标志设计。将标
志以牛角包为原型，以公鸡简笔插画的形
式呈现，让受众一目了然。

❷ 整体以橘色系作为背景主色调，将巧克力
色标志清楚地凸现出来。在颜色对比中给
人浓郁和厚重的感觉。

❸ 图案下方的文字对品牌进行说明，同时具
有积极的宣传与推广作用。

❶ 这是卢卡斯剧院的插画海报设计。画面采
用满版式的构图方式，将插画图案充满整
个版面，将剧院特色直接凸显出来，给受
众以直观的视觉体验，使其一目了然。

❷ 以重褐色作为主色调，在不同明度的变换
中，给人以沉稳与厚重的感受。

❸ 简单的文字对剧院进行了解释与说明，同
时也丰富了整体的细节设计感。

2.3 黄

2.3.1 认识黄色

黄色：黄色是一种常见的色彩，可以使人联想到阳光。由于明亮度、纯度，甚至与之搭配颜色的不同，所向人们传递的的感受也会发生变化。

色彩情感：富贵、明快、阳光、温暖、灿烂、美妙、幽默、辉煌、平庸、色情、轻浮。

黄 RGB=255,255,0 CMYK=10,0,83,0	铬黄 RGB=253,208,0 CMYK=6,23,89,0	金 RGB=255,215,0 CMYK=5,19,88,0	香蕉黄 RGB=255,235,85 CMYK=6,8,72,0
鲜黄 RGB=255,234,0 CMYK=7,7,87,0	月光黄 RGB=155,244,99 CMYK=7,2,68,0	柠檬黄 RGB=240,255,0 CMYK=17,0,84,0	万寿菊黄 RGB=247,171,0 CMYK=5,42,92,0
香槟黄 RGB=255,248,177 CMYK=4,3,40,0	奶黄 RGB=255,234,180 CMYK=2,11,35,0	土著黄 RGB=186,168,52 CMYK=36,33,89,0	黄褐 RGB=196,143,0 CMYK=31,48,100,0
卡其黄 RGB=176,136,39 CMYK=40,50,96,0	含羞草黄 RGB=237,212,67 CMYK=14,18,79,0	芥末黄 RGB=214,197,96 CMYK=23,22,70,0	灰菊色 RGB=227,220,161 CMYK=16,12,44,0

2.3.2　黄 & 铬黄

❶ 这是一款创意海报设计。画面采用负空间的构图方式，用简单线条勾勒出图案，无论从哪一个角度看都会给人以不一样的视觉体验。

❷ 以黑色和黄色作为主色调，在鲜明的经典对比中，给人以明快、跃动的感觉。

❸ 左上角简单的文字，对海报主题进行了相应的说明，同时也增强了整体的细节设计感。

❶ 这是一款海报的设计效果。画面采用骨骼型的构图方式，将话筒朝下呈现，而类似笼中的小鸟点明主题，使人印象深刻。

❷ 以具有贵金属特征的铬黄作为背景主色调，由于其具有较高的明度和纯度，一般给人以积极、活跃的视觉感受。

❸ 最下方主次分明的文字，对海报主题进行了解释与说明，同时增强细节设计感。

2.3.3　金 & 香蕉黄

❶ 这是一款创意海报设计。画面以简笔插画的形式，将电影放映盘与炸药相结合放在画面中间位置，具有很强的创意感与趣味性。

❷ 以金色作为背景主色调，将图案很好地凸现出来。而少量黑色的运用，增强了画面的稳定性。

❸ 底部主次分明的文字，对海报主题进行了相应的说明，同时丰富了画面的细节设计感。

❶ 这是一款插画海报设计。画面采用满版型的构图方式，将造型独特的人物以插画的形式呈现，直观地展现在受众眼前。

❷ 以具有稳定效果的香蕉黄作为背景主色调，营造出一种稳定、温暖的氛围，而且在黑色的经典对比中，让这种氛围又浓了几分。

❸ 在图案四周的文字，以横竖不一的排版方式，将信息进行直接的传播。

2.3.4 　鲜黄 & 月光黄

① 这是 Menu Curitiba 的乐器海报设计。画面将吉他以倾斜的方式摆放在中间位置，而周围的插画植物，让画面瞬间丰富起来，同时也增强了整体的稳定性。

② 整体以色彩饱和度较高的鲜黄作为背景主色调，而且在与红色、蓝色的鲜明对比中，凸显出音乐带给人的欢快与愉悦。

③ 经过特殊设计的文字，对海报主题进行了相应的解释与说明。

① 这是国外的创意概念海报设计。画面采用倾斜型的构图方式，将奋力奔跑的插画人物作为展示主图，而后方的闪电图案，则给人以极快的速度之感。

② 以红色作为背景主色调，将版面内容清楚地凸现出来。特别是人物下方明度月光黄的点缀，瞬间提升了画面的稳定性。

③ 闪电周围的细小线条装饰，让人物的速度感氛围又浓了几分。

2.3.5 　柠檬黄 & 万寿菊黄

① 这是哥伦比亚防紫外线服饰的宣传广告设计。画面采用倾斜型的构图方式，将插画树木以倾斜的方式摆放，树干部位未遮挡住的人物，将产品强大的防晒效果凸现出来。

② 以柠檬黄作为背景主色调，将版面内容很好地凸现出来。由于柠檬黄偏绿，多给人以鲜活、健康的感觉。

③ 放在画面右下角的产品，具有很好的宣传与推广作用，同时也增强了画面的稳定性。

① 这是意大利出版商 Caffeorchidea 系列书籍封面设计。画面采用分割型的方式，将整个封面一分为二，将插画图案直接凸现出来，给受众以直观的视觉体验。

② 以万寿菊黄作为背景主色调，在与紫色的对比中给人以热烈、饱满的感觉。

③ 放在左上角主次分明的文字，对书籍进行了简单的解释与说明，同时也丰富了整体的细节设计效果。

2.3.6 香槟黄 & 奶黄

❶ 这是一款咖啡的创意广告设计。画面采用中心型的构图方式，将三角大楼以倒置的方式呈现，给受众以直观的视觉印象，同时也凸显出产品的强大功效。

❷ 以色泽轻柔的香槟黄作为背景主色调，给人以温馨、大方的色彩视觉效果。而且在青色的对比中，为画面增添了时尚与活力。

❸ 最下方的杯子，直接表明了宣传主题，同时也增强了画面的稳定性。

❶ 这是一款创意插画设计。画面采用中心型的构图方式，将以人物肺部为原型的插画图案在画面中间位置呈现，直接凸显出宣传主题，给受众以直观的视觉体验。

❷ 以明度较高的奶黄色作为背景主色调，与图案的红色形成对比，给人以柔和、健康的感受。

❸ 最下方的简单文字，对海报进行了说明，同时也丰富了画面的细节效果。

2.3.7 土著黄 & 黄褐

❶ 这是一款创意海报设计。画面采用插画的形式将版面内容呈现，给受众以直观的视觉印象，将信息进行直接的传播。

❷ 整体以红色作为主色调，在不同明度的变化中给人以欢快、愉悦之感。特别是少面积土著黄的添加，给人以温柔、典雅的感受。

❸ 在画面中间位置呈现的文字，对海报进行了相应的说明，同时也增强了细节设计感。

❶ 这是一个电影宣传海报设计。画面将以人物脸为原型的插画在中间位置呈现，而旁边适当留白的运用，为受众营造了一个很好的阅读和想象空间。

❷ 以浅色作为背景主色调，将版面内容很好地凸现出来。特别是黄褐色的点缀，在对比之中给人一种稳重、成熟的感觉。

❸ 图案上下两端的文字进行了说明与解释。

2.3.8　卡其黄 & 含羞草黄

❶ 这是 Our Green Deli 的橄榄油包装设计。画面采用曲线型的构图方式，将抽象化的橄榄树枝作为展示主图，直接表明了产品的性质，使受众一目了然。

❷ 以卡其黄色作为背景主色调，虽然其看起来有些像土地的颜色，但却给人以天然、柔和的视觉感受，很好地凸显了产品的特性。

❸ 简单的文字，对产品进行了相应的说明，具有很好的宣传与推广效果。

❶ 这是麦当劳的创意宣传广告设计。画面采用正负形的构图方式，将人物头发与薯条相结合，极具创意地表明了广告的宣传主题，使人印象深刻。

❷ 以含羞草黄作为背景主色调，在渐变过渡中给人以静谧、愉悦的感受，同时也极大地刺激了受众的食欲与购买欲望。

❸ 在下方呈现的文字和标志，对品牌具有积极的宣传作用。

2.3.9　芥末黄 & 灰菊色

❶ 这是一款创意文字海报设计。画面将经过特殊设计的文字作为展示主图，进行信息的直接传播。而在文字旁边的简笔插画作为画面增添了很强的趣味性，使人印象深刻。

❷ 以偏绿的芥末黄作为背景主色调，以其稍低的纯度，给人温和、跳跃的视觉感。而且在少面积白色的点缀下，让画面极具动感。

❸ 小文字的添加，则丰富了细节效果。

❶ 这是一本书籍的创意封面设计效果。画面以不同性别的四条腿作为展示主图，具有很强的视觉冲击力与想象空间。

❷ 以蓝色作为背景主色调，与灰菊黄形成鲜明对比，给人以沉稳的视觉感受。而少面积红色的点缀，尽显女性的知性与优雅。

❸ 简单的文字，对产品进行了适当的说明，同时也为画面增添了一定的细节设计感。

2.4 绿

2.4.1 认识绿色

绿色：绿色既不属于暖色系也不属于冷色系，它在所有色彩中居中。它象征着希望、生命。绿色是稳定的，它可以让人们放松心情，缓解视觉疲劳。

色彩情感：希望、和平、生命、环保、柔顺、温和、优美、抒情、永远、青春、新鲜、生长、沉重、晦暗。

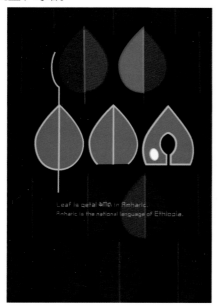

黄绿 RGB=216,230,0 CMYK=25,0,90,0	苹果绿 RGB=158,189,25 CMYK=47,14,98,0	墨绿 RGB=0,64,0 CMYK=90,61,100,44	叶绿 RGB=135,162,86 CMYK=55,28,78,0
草绿 RGB=170,196,104 CMYK=42,13,70,0	苔藓绿 RGB=136,134,55 CMYK=46,45,93,1	芥末绿 RGB=183,186,107 CMYK=36,22,66,0	橄榄绿 RGB=98,90,5 CMYK=66,60,100,22
枯叶绿 RGB=174,186,127 CMYK=39,21,57,0	碧绿 RGB=21,174,105 CMYK=75,8,75,0	绿松石绿 RGB=66,171,145 CMYK=71,15,52,0	青瓷绿 RGB=123,185,155 CMYK=56,13,47,0
孔雀石绿 RGB=0,142,87 CMYK=82,29,82,0	铬绿 RGB=0,101,80 CMYK=89,51,77,13	孔雀绿 RGB=0,128,119 CMYK=85,40,58,1	钴绿 RGB=106,189,120 CMYK=62,6,66,0

2.4.2 黄绿 & 苹果绿

① 这是《TOSHIN SYNAPSE》的杂志封面设计。画面采用相对对称的构图方式，将版面内容以插画的形式呈现，给受众以直观的视觉印象。

② 以不同纯度的绿色作为背景主色调，在同色调的对比之中，特别是黄绿色的点缀，让整个画面具有清新、活泼之感。

③ 将主次分明的文字，采用横竖不同的排版方式在画面中呈现。

① 这是一个创意海报设计。画面将简笔插画横切树轮作为展示主图，在底部被砍伐独桩树根的配合下，将海报主题进行清楚直接的传达，使人印象深刻。

② 以苹果绿作为背景主色调，将深色图案直接凸现出来。在颜色的对比之中，给人以别样的视觉感受。

③ 以曲线呈现的文字，好像树桩在独自诉说自己的故事，具有很强的代入感。

2.4.3 墨绿 & 叶绿

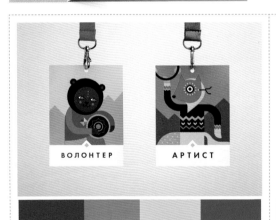

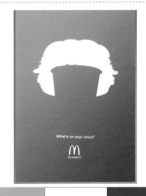

① 这是 INAYA Festival 夏季露天音乐节的工作牌设计。画面将造型独特的动物图案以插画的形式呈现，具有很强的创意感与趣味性，使人印象深刻。

② 以橘色和绿色作为主色调，在不同纯度的对比中，凸显出音乐节的活跃与动感。特别是少量墨绿色的点缀，增强了稳定性。

③ 底部深色文字，进行了简单的解释与说明。

① 这是麦当劳的创意宣传广告设计。画面采用正负形的构图方式，将人物头发与翅桶相结合，极具创意地表明了广告的宣传主题，使人印象深刻。

② 以叶绿色作为背景主色调，在渐变过渡中将图案很好地凸现出来。同时也给人以绿色、健康的视觉体验。

③ 底部简单的文字，具有积极的宣传效果。

2.4.4 草绿 & 苔藓绿

① 这是创意音乐主题的海报设计。画面将乐器与玫瑰相连的插画图案以倾斜的方式呈现，凸显出节日的欢快与动感。

② 以具有生命力的草绿色作为背景主色调，给人以清新、自然的印象，同时赋予整个画面别样的时尚与个性。

③ 左对齐的文字在画面右侧呈现，将信息进行直观的传达，使受众一目了然，同时也让画面的细节效果更加丰富。

① 这是一款复古插画海报设计。画面将造型独特的唐老鸭以插画的形式呈现，给人以很强的创意感与趣味性。

② 以色彩饱和度较低的苔藓绿作为主色调，在不同明度的变换中，凸显出画面浓浓的复古情调。

③ 画面上方中间位置的文字，将海报主题进行呈现，同时也具有很好的宣传与推广效果。

2.4.5 芥末绿 & 橄榄绿

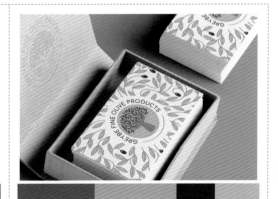

① 这是 SHARP 空气净化器的宣传广告设计。画面采用曲线型的构图方式，利用趣味性的插画，将产品的强大功效直接凸现出来，给受众以直观的视觉冲击力。

② 以浅色作为背景主色调，在与芥末绿插画图案的对比中，给人以优雅、温和的视觉印象。

③ 放在左下角的产品，具有很好的宣传效果，同时与其他文字增强了画面的稳定性。

① 这是 Greybe Fine Olive Products 橄榄制品的名片设计。画面将具体化的橄榄树插画作为标志图案，而且在圆形的衬托下，具有很强的视觉聚拢效果。

② 以浅色作为背景主色调，将不同明度的绿色图案直接凸现出来。同时也表明企业注重安全与绿色的文化经营理念。

③ 环绕图案的文字，具有很好的说明作用。

2.4.6 枯叶绿 & 碧绿

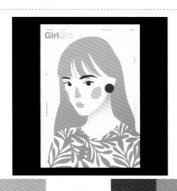

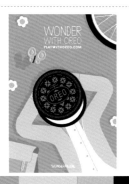

❶ 这是一款插画海报设计。画面采用满版型的构图方式,将插画姑娘充满整个版面,给受众以直观的视觉印象。

❷ 以浅色作为背景主色调,将图案很好地凸现出来。特别枯叶绿的点缀,让人物瞬间增添了一丝率真与时尚。同时在与橙色的对比中,增强了画面的稳定性。

❸ 简单的文字,对海报主题进行了说明,同时也让画面的细节效果更加丰富。

❶ 这是奥利奥的宣传广告设计。画面整体以插画形式作为图案的展现方式,特别是将人物头部替换为奥利奥,给人以眼前一亮的创意感,极具趣味性。

❷ 以碧绿色作为背景主色调,在不同纯度的变化中,给人以清新、闲适的视觉体验。特别是少面积红色小花的点缀,为画面增添了活力与时尚。

❸ 简单的文字,具有很好的宣传效果。

2.4.7 绿松石绿 & 青瓷绿

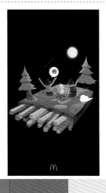

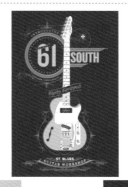

❶ 这是麦当劳的创意宣传广告设计。画面将薯条放大作为地毯,以插画的形式呈现,让整个画面具有很强的创意感与趣味性。

❷ 以黑色作为背景主色调,将版面内容很好地凸现出来。少面积绿松石绿与红色的对比中,为画面增添了活力与动感。

❸ 最下的品牌标志,对产品具有很好的宣传与推广作用。

❶ 这是音乐节的宣传海报设计。画面将插画吉他作为展示主图,在其他简单线条的衬托下,凸显出音乐节的活力与动感,使人印象深刻。

❷ 以深色作为背景主色调,将青瓷绿的图案清楚明了地表现出来,极具时尚与个性。

❸ 主次分明的文字,为画面增添了层次感,同时也丰富了细节设计感。

2.4.8　孔雀石绿 & 铬绿

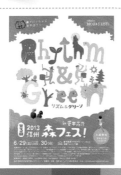

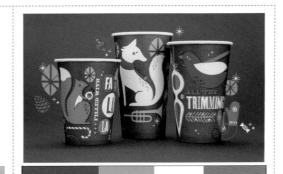

❶ 这是一款创意插画海报设计。画面将文字与各种卡通插画相结合，通过不规则的摆放，给人以较强的创意感与趣味性。

❷ 以孔雀石绿作为主色调，给人以自然、放松的视觉体验。在不同明度绿色的变化中，让画面具有活跃的动感。

❸ 上下顶部的小文字，对海报主题进行了说明，同时也增强了整体的细节设计感。

❶ 这是 Panera Bread 的纸杯设计。画面以插画图案作为纸杯的展示主图，将圣诞节的浓重氛围淋漓尽致地表现出来，使人眼前一亮，印象深刻。

❷ 以铬绿作为背景主色调，将版面内容清楚地凸现出来。而且铬绿与红色形成鲜明的颜色对比，极具活力与动感气息。

❸ 简单的文字，不规则的排列方式，将产品进行了很好的宣传与推广。

2.4.9　孔雀绿 & 钴绿

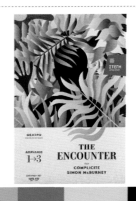

❶ 这是 IBM 公司的创意宣传广告设计。画面将蒲公英抽象化并适当放大，以插画的形式呈现。特别是飘动的蒲公英种子，既为画面增添了动感，同时也与广告主题相吻合。

❷ 以橙色作为背景主色调，给人以柔和之感。同时与颜色浓郁的孔雀绿形成对比，给人以天然、通透的视觉感受。同时也凸显出企业的成熟与稳重。

❶ 这是 Beetroot Design 的海报设计。画面将各种不同形态的植物以插画的形式呈现，之间相互交叉摆放，营造了很强的空间立体感。

❷ 以不同纯度的钴绿色作为主色调，在渐变的过渡中，给人以雅致、清新的视觉感受。特别是黑色背景的运用，为画面增添了一丝神秘之感。

2.5 青

2.5.1 认识青色

青色：青色是绿色和蓝色之间的过渡颜色，象征着永恒，是天空的代表色，同时也能与海洋联系起来。如果一种颜色让你分不清是蓝还是绿，那或许就是青色了。

色彩情感：圆润、清爽、愉快、沉静、冷淡、理智、透明

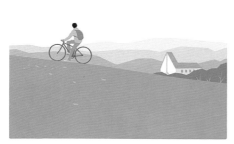

绿の丘

青 RGB=0,255,255 CMYK=55,0,18,0	铁青 RGB=82,64,105 CMYK=89,83,44,8	深青 RGB=0,78,120 CMYK=96,74,40,3	天青色 RGB=135,196,237 CMYK=50,13,3,0
群青 RGB=0,61,153 CMYK=99,84,10,0	石青色 RGB=0,121,186 CMYK=84,48,11,0	青绿色 RGB=0,255,192 CMYK=58,0,44,0	青蓝色 RGB=40,131,176 CMYK=80,42,22,0
瓷青 RGB=175,224,224 CMYK=37,1,17,0	淡青色 RGB=225,255,255 CMYK=14,0,5,0	白青色 RGB=228,244,245 CMYK=14,1,6,0	青灰色 RGB=116,149,166 CMYK=61,36,30,0
水青色 RGB=88,195,224 CMYK=62,7,15,0	藏青 RGB=0,25,84 CMYK=100,100,59,22	清漾青 RGB=55,105,86 CMYK=81,52,72,10	浅葱色 RGB=210,239,232 CMYK=22,0,13,0

2.5.2 青 & 铁青

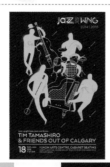

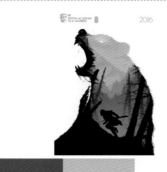

① 这是 Jazz 主题插画海报设计。画面将形态各异的弹乐器人物以插画的形式呈现，让画面具有很强的自由感与趣味性。

② 以黑色作为背景主色调，将青色图案直接凸现出来。由于其具有较高的明度，所以在色彩搭配方面十分引人注目。

③ 底部主次分明的文字，通过整齐有序的排列将信息进行直接的传播，同时也让画面具有一定的细节设计感。

① 这是一款电影的宣传海报设计。画面将电影中的经典片段以插画的形式呈现，在虚实之间给人以无限的想象空间。

② 以浅色作为背景主色调，将插画图案清楚醒目地凸现出来。在不同明度铁青的渐变过渡中，给人以沉着、冷静的感觉。

③ 在画面顶部呈现的文字，对海报进行了相应的说明，将信息直接传播给广大受众，使其一目了然。

2.5.3 深青 & 天青色

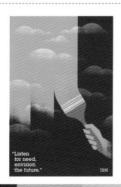

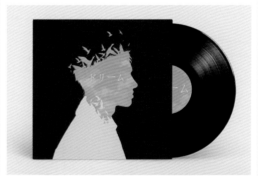

① 这是 IBM 公司的创意宣传广告设计。画面以粉刷墙面的形式将底部色彩遮挡住，通过趣味插画将广告主题直接呈现。

② 以颜色明度较低的深青色低作为主色调，在同色系的对比中，给人以稳重的感受，同时也让画面有呼吸顺畅之感。

③ 在底部呈现的文字，对主体进行了相应的说明，同时也具有很好的宣传效果。

① 这是埃及 Amr Adel 的 CD 设计。整个图案用简单的线条勾勒而出，特别是人物头部的放射状，为画面增添了动感。

② 以深色作为背景主色调，将简笔插画图案直接凸现出来。在明度稍高的天青色的对比中，给人以开阔、放空的视觉感受。

③ 在人物头部的简单文字，将信息进行直接的传播。

2.5.4　群青 & 石青色

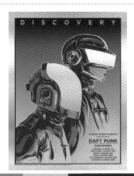

❶ 这是一款创意海报设计。画面将人物与植物以交叉的方式呈现，让二者完美地融为一体，画面具有一定的空间立体感。

❷ 以红色作为主色调，与色彩饱和度较高的群青色形成鲜明的对比，将图案很好地凸现出来，同时给人以深邃、空灵的感觉。

❸ 顶部相对摆放的文字，将信息进行直接的传播，同时也增强了整体的细节效果。

❶ 这是一款演出海报设计。画面将独具个性的人物插画图案作为展示组图，直接凸显出演唱会的另类与时尚。

❷ 以明度较高的石青色作为主色调，给人以明快、亮丽的感觉；同时在少量黄色的点缀下，增添了一丝柔和复古气息。

❸ 放在右下角的文字，以整齐的排版方式对海报进行说明，同时具有很好的宣传作用。

2.5.5　青绿色 & 青蓝色

❶ 这是一款创意文字海报设计。画面将经过特殊设计的文字以倾斜的方式在画面中间位置呈现，给人以直观的视觉冲击力。

❷ 以明度较高的青绿色作为背景主色调，将黑色图案直接凸现出来。同时与红色形成鲜明的对比，为画面增添了活力与时尚。

❸ 图案周围大面留白的运用，为受众营造了一个良好的阅读和想象空间。而左侧的文字，则进行了相应的说明。

❶ 这是卢卡斯剧院的插画海报设计。画面将独特造型的图案以插画的形式呈现，在变换之中具有很强的辨识度与醒目感。

❷ 以深色作为背景主色调，将图案清楚地凸现出来。而且在不同明度青蓝色的变化中，凸显出剧院的独特风格与个性。

❸ 主次分明的文字，对海报进行了相应的说明，同时具有很好的宣传与推广效果，使受众一目了然。

2.5.6　瓷青 & 淡青色

① 这是国外独立乐队演出的海报设计。画面采用放射型的构图方式，以顶部为中心点，将文字与乐器以放射的形式呈现。在相对对称中，给人以活力与激情。

② 以浅色作为背景主色调，将插画图案直接凸现出来。而且在瓷青与红色的对比中，凸显出乐队的个性，让画面瞬间充满活力。

③ 独特的文字造型与配色，让整个版面具有很好的宣传效果，同时给人以复古之感。

① 这是埃及 Amr Adel 漂亮的 CD 设计。画面采用中心型的构图方式，以人物头像作为外轮廓，内部放置的物品与海报主题相吻合，使人印象深刻。

② 以红色作为包装底色，与淡青色形成鲜明的颜色对比，给人一种纯净、透彻的视觉感受。

③ 大面积的留白，为受众提供了一个广阔的阅读与想象空间。

2.5.7　白青色 & 青灰色

① 这是复古艺术风格的旅行海报设计。画面采用满版式的构图方式，将插画游轮作为展示主图，让受众有一种想要立刻去旅游的冲动。

② 以白青色作为背景主色调。在同类色的对比中，既将图案凸现出来，同时又营造了一种闲适、舒畅的视觉氛围。而且也给人以浓浓的复古感受。

③ 在画面最下方呈现的文字，对海报进行了相应的说明。

① 这是 IBM 公司的创意海报设计。画面采用正负形的构图方式，将公司具有的严谨稳重态度与贴心服务的追求，淋漓尽致地凸现出来。给受众留下深刻印象。

② 以纯明度都较为适中的青灰色作为背景主色调，给人一种朴素、静谧的感觉。同时也凸显出企业的稳重与成熟。

③ 放在右侧主次分明的文字，既对海报进行了解释与说明，又丰富了画面的细节感。

2.5.8 水青色 & 藏青

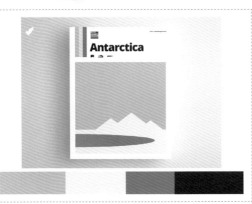

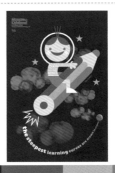

❶ 这是一款书籍的封面设计。画面以简单线条勾勒的插画图案作为展示主图，在简约之中透露着时尚，给受众以直观的视觉印象。

❷ 以明度稍高的水青色作为主色调，在同色系的对比中给人以清凉、积极活跃的视觉感受。

❸ 放在画面上方的主标题文字，十分醒目，具有很好的宣传效果。而左上角的矩形条，与图案颜色相统一。

❶ 这是一款创意海报设计。画面将铅笔比作火箭，在坐在上面开心大笑人物的配合下，将海报主题凸显的淋漓尽致。

❷ 以颜色明度较低的藏青色作为背景主色调，将插画图案很好地凸显出来。同时在与红色、橙色的对比中，为画面增添了活力，表明了孩子无限的想象力。

❸ 将文字以火箭飞行留下弧形痕迹的形式呈现，让画面具有很强的动感。

2.5.9 清漾青 & 浅葱色

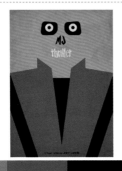

❶ 这是极简风格的音乐录影带海报设计。画面将抽象的插画人物作为展示主图，给受众以直观的视觉冲击，使其印象深刻。

❷ 以纯度稍低的清漾青作为主色调，在与红色的对比中，给人以浓浓的时尚个性与复古气息。

❸ 将文字作为人物的五官，既填补了空缺，同时又具有很好的宣传效果。整个设计具有很强的创意感与趣味性。

❶ 这是一款旅行海报设计。画面采用相对对称的构图方式，将风景名胜进行抽象化，以插画的形式展现出来，给受众以别具一格的视觉体验。

❷ 以浅葱色作为背景主色调，在同色系的渐变过渡中给人以纯净、明快的感觉。同时与红色形成对比，为画面增添一抹亮色。

❸ 在顶部呈现的文字，对海报进行了说明，同时也让整体的细节效果更加丰富。

2.6 蓝

2.6.1 认识蓝色

蓝色：蓝色是十分常见的颜色，代表着广阔的天空与一望无际的海洋，在炎热的夏天给人带来清凉的感觉，但也是一种十分理性的色彩。

色彩情感：理性、智慧、清透、博爱、清凉、愉悦、沉着、冷静、细腻、柔润。

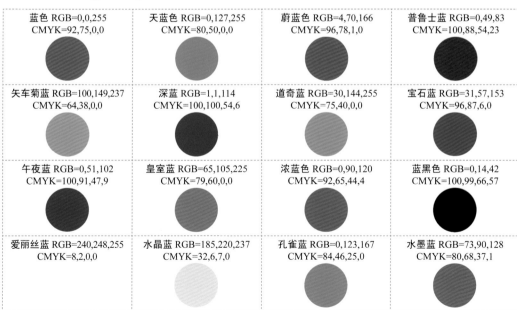

蓝色 RGB=0,0,255 CMYK=92,75,0,0	天蓝色 RGB=0,127,255 CMYK=80,50,0,0	蔚蓝色 RGB=4,70,166 CMYK=96,78,1,0	普鲁士蓝 RGB=0,49,83 CMYK=100,88,54,23
矢车菊蓝 RGB=100,149,237 CMYK=64,38,0,0	深蓝 RGB=1,1,114 CMYK=100,100,54,6	道奇蓝 RGB=30,144,255 CMYK=75,40,0,0	宝石蓝 RGB=31,57,153 CMYK=96,87,6,0
午夜蓝 RGB=0,51,102 CMYK=100,91,47,9	皇室蓝 RGB=65,105,225 CMYK=79,60,0,0	浓蓝色 RGB=0,90,120 CMYK=92,65,44,4	蓝黑色 RGB=0,14,42 CMYK=100,99,66,57
爱丽丝蓝 RGB=240,248,255 CMYK=8,2,0,0	水晶蓝 RGB=185,220,237 CMYK=32,6,7,0	孔雀蓝 RGB=0,123,167 CMYK=84,46,25,0	水墨蓝 RGB=73,90,128 CMYK=80,68,37,1

2.6.2　蓝色 & 天蓝色

① 这是 loiri 的招贴设计。画面采用满版式的构图方式，将由简单线条勾勒的插画人物作为展示主图。而且左侧缺失的部分，给受众营造了很强的想象空间。

② 以明度和纯度都较高的蓝色为主色调，在与红色的对比之中，让整个画面十分醒目，给人以很强的视觉冲击。

③ 上下两端简单的文字，对招贴进行了说明，同时也增强了整体的细节感。

① 这是 loiri 的招贴设计。画面采用相对对称的构图方式，将两把插画椅子以对称的方式在中间位置呈现，给受众以直观的视觉印象。

② 以天蓝色作为主色调，与椅子的洋红色形成鲜明的颜色对比，让画面瞬间充满活力与动感。特别是底部少量黑色的添加，极大程度地增强了画面的稳定性。

③ 简单的文字，则进行了相应的解释说明。

2.6.3　蔚蓝色 & 普鲁士蓝

① 这是 Menu Curitiba 的乐器海报设计。画面将钢琴摆放在中间位置，而旁边的插画植物则为画面增添了活力与动感，具有很强的创意感与趣味性。

② 以红色作为背景主色调，而且少面积明度适中蔚蓝色的运用，为单调的画面增添了亮丽的色彩，同时给人自然、稳重的感觉。

③ 独居个性的文字，冲淡了画面的沉闷乏味。

① 这是一款汽车的宣传广告设计。画面将宇宙空间以插画的形式呈现，而穿梭其中的汽车则为画面增添了无限的动感。

② 以色彩饱和度偏低的普鲁士蓝作为主色调，营造出深沉、安全的视觉氛围。而其他色彩的搭配，则提高了画面的亮度。

③ 主次分明的文字，以不规则的排列方式，将信息进行直观的传播。

2.6.4 矢车菊蓝 & 深蓝

① 这是一款旅行海报设计。画面采用倾斜型的构图方式，将人物滑雪插画图案作为展示主图，让画面极具视觉的刺激活跃感。

② 以雪白色作为背景主色调，将图案很好地凸显出来。特别是矢车菊蓝天空的添加，给人以清爽、舒适的感受。少量红色的点缀，则为画面增添了一抹亮丽的色彩。

③ 同样以倾斜方式呈现的文字，既对海报主题进行了说明，又增强了画面的稳定性。

① 这是一款旅行海报设计。画面将满面笑容的插画人物作为展示主图，给人以很强的视觉感染力和冲击感。

② 以蓝色作为背景主色调，在与深蓝色的对比中，给人一种神秘而深邃的视觉感。同时在不同明度的变化中，让整个画面具有浓浓的复古气息。

③ 在画面顶部呈现的文字，对海报进行了相应的说明与宣传。

2.6.5 道奇蓝 & 宝石蓝

① 这是 loiri 的招贴设计。画面采用倾斜型的构图方式，将插画图案以倾斜的方式在画面中间位置呈现，给受众以直观的视觉印象。

② 以明度较高的道奇蓝作为背景主色调，给人以清新、亮丽的感受。同时在与红橙等颜色的对比中，为画面增添了满满的活力。

③ 在画面顶部的文字，对招贴主题进行了相应的说明，同时也丰富了整体的细节感。

① 这是一款以花为主题的插画设计。画面将花朵和文字以交叉的方式在中间位置呈现，给人以一定的空间立体感。

② 以浅色作为背景主色调，将纯度较高的宝石蓝直接凸现出来。特别是少量红色的添加，让画面瞬间充满活力与时尚。

③ 白色的主标题文字，提高了画面的亮度。而其他文字，则具有解释说明的作用。

2.6.6 ▶ 午夜蓝 & 皇室蓝

❶ 这是一款旅行海报设计。画面采用三角形的构图方式，将人物在画面中间位置呈现。而放射状背景的运用，极大地增强了画面的稳定性，具有很强的创意感。

❷ 以低明度高饱和度的午夜蓝作为背景主色调，在不同明度的对比中给人以神秘、静谧的感觉。

❸ 上下底部整齐排版的文字，具有解释说明与丰富画面细节效果的双重作用。

❶ 这是 loiri 的招贴设计。画面将三角形的插画图案在中间位置呈现，而且在与云雾的穿插中，给人一种高空视野极其开阔的视觉体验。

❷ 在浅色背景的衬托下，纯度较高的皇室蓝十分醒目，给人以高贵、冷艳的视觉效果。

❸ 在画面顶部呈现的文字，则对招贴具有很好的说明与宣传效果。

2.6.7 ▶ 浓蓝色 & 蓝黑色

❶ 这是一款书籍封面设计。画面以矩形作为图案呈现的限制载体，将简笔插画直接呈现，具有很强的视觉聚拢感。

❷ 以饱和度较高的浓蓝色作为主色调，给人稳重、优雅的感觉。而且少面积不同明度橘色的点缀，则为画面增添了活力与动感。

❸ 主次分明的文字，对书籍进行说明。而文字左侧的矩形条，增强了画面的统一感。

❶ 这是 INAYA Festival 夏季露天音乐节的主视觉设计。画面采用对称型的构图方式，将简笔插画图案在画面中直接呈现，给受众以直观的视觉印象。

❷ 以橙色作为主色调，在与其他颜色的对比中，给人以积极活跃的视觉体验。而少量明度较低蓝黑色的运用，增强了画面的稳定性。

2.6.8 爱丽丝蓝 & 水晶蓝

1 这是 Eazassure 的人寿保险广告。画面以卡通插画的形式将图案在中间位置呈现，让广告主题进行直观的传达，使人一目了然。

2 以较为淡雅的爱丽丝蓝作为背景主色调，给人凉爽、优雅的感觉。而且也凸显出产品给人带来的幸福与温馨。

3 将产品在右下角呈现，具有很好的宣传作用。同时也让整体的细节效果更加丰富。

1 这是 Kvamme 唱片的宣传海报设计。画面将抽象的插画人物作为展示主图，独特的脸部造型，给受众以视觉冲击。

2 以明度较高的水晶蓝作为背景主色调，将白色图案直接凸现出来，同时给人一种清爽、纯粹的感觉。

3 图案下方排列整齐的文字，将海报主题进行说明，同时具有很好的宣传效果。

2.6.9 孔雀蓝 & 水墨蓝

1 这是华尔街英语培训机构的宣传广告设计。画面以三角形的构图方式，将插画图案在倒置的三角形中呈现。既增强了画面的稳定性，同时也将广告主题进行了传达。

2 以浅色作为背景主色调，在与孔雀蓝的对比中，给人以稳重但又不失风趣的感受。

3 在图案下方的文字，对广告进行了相应的说明，同时对品牌具有一定的宣传作用。

1 这是 Tim Burton 电影抽象概念的海报设计。画面将抽象的插画小羊在中间位置呈现，将信息直接传达给广大受众，使其一目了然，印象深刻。

2 以纯度较低的水墨蓝作为背景主色调，以其稍微偏灰的色调，给人以幽深、坚实的视觉效果。

3 图案旁边的文字增强了画面的细节感。

2.7 紫

2.7.1 认识紫色

紫色：紫色是由温暖的红色和冷静的蓝色混合而成的，是极佳的刺激色。在中国传统里，紫色是尊贵的颜色，而在现代紫色则是代表女性的颜色。

色彩情感：神秘、冷艳、高贵、优美、奢华、孤独、隐晦、成熟、勇气、魅力、自傲、流动、不安、混乱、死亡。

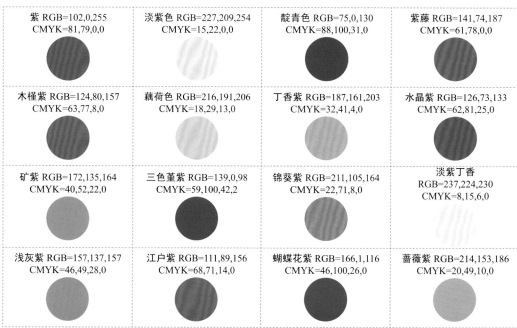

紫 RGB=102,0,255
CMYK=81,79,0,0

淡紫色 RGB=227,209,254
CMYK=15,22,0,0

靛青色 RGB=75,0,130
CMYK=88,100,31,0

紫藤 RGB=141,74,187
CMYK=61,78,0,0

木槿紫 RGB=124,80,157
CMYK=63,77,8,0

藕荷色 RGB=216,191,206
CMYK=18,29,13,0

丁香紫 RGB=187,161,203
CMYK=32,41,4,0

水晶紫 RGB=126,73,133
CMYK=62,81,25,0

矿紫 RGB=172,135,164
CMYK=40,52,22,0

三色堇紫 RGB=139,0,98
CMYK=59,100,42,2

锦葵紫 RGB=211,105,164
CMYK=22,71,8,0

淡紫丁香
RGB=237,224,230
CMYK=8,15,6,0

浅灰紫 RGB=157,137,157
CMYK=46,49,28,0

江户紫 RGB=111,89,156
CMYK=68,71,14,0

蝴蝶花紫 RGB=166,1,116
CMYK=46,100,26,0

蔷薇紫 RGB=214,153,186
CMYK=20,49,10,0

2.7.2　紫色 & 淡紫色

① 这是一款文字海报设计。画面将简笔插画图案在中间位置直接呈现，给受众以直观的视觉印象，使其一目了然。

② 以浅灰色作为背景主色调，由于紫色的色彩饱和度较高，给人以华丽、高贵的感觉。而且在与少量橘色的互补色对比中，让整个画面十分醒目。

③ 图案和文字的完美结合，将信息直接传播给广大受众。

① 这是一款睫毛膏的宣传广告设计。画面采用曲线型的构图方式，将插画眼睛摆放在中间位置，而疯狂生长的睫毛以夸张手法，凸显出产品的强大功效。

② 以淡色作为主色调，将版面内容很好地凸现出来。深色曲线条的运用，增添了画面柔和与时尚。

③ 在画面右下角呈现的产品，具有很好的宣传与推广效果。

2.7.3　靛青色 & 紫藤

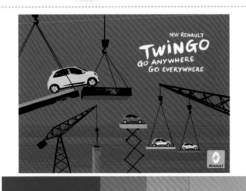

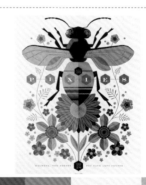

① 这是一款汽车的宣传广告设计。画面采用插画的形式将图案呈现，将广告主题进行直观的传达，具有很强的创意感与趣味性。

② 以明度较低的靛青色作为背景主色调，给人神秘时尚的感觉。而且在与红色、黄色的颜色对比中，让整体设计极具时尚与精致之感。

① 这是一款创意插画海报设计。画面采用对称型的构图方式，将采集蜂蜜的蜜蜂图案在画面中间展现，让画面瞬间充满甜蜜蜜的香甜味道。

② 以浅色作为背景主色调，将图案很好地凸现出来。而且在与紫藤橙色的鲜明对比中，让画面具有浓浓的复古气息。

③ 简单的文字，进行了相应的说明与解释。

2.7.4 木槿紫 & 藕荷色

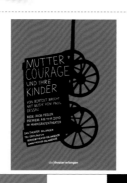

1 这是 erlangen 剧院的演出海报设计。画面将推倒的推车插画图案作为展示主图，别具一格的呈现效果，给受众以直观的视觉印象，使其印象深刻。

2 以明度较为适中的木槿紫作为主色调，给人以时尚、精致的感觉。而且少量黑色的运用，瞬间增强了画面的稳定性。

3 将文字以推车作为呈现载体，进行信息的直接传播，具有很好的宣传与推广效果。

1 这是惠普 MINI 笔记本的宣传广告设计。画面采用倾斜型的构图方式，将插画图案呈现。而且在主体物大小的鲜明对比中，凸显出产品的变革过程与特征。

2 以纯度较低的藕荷色作为背景主色调，给人以淡雅、内敛的视觉感受。而且在浅色图案的对比中，为画面增添了一丝稳定感。

3 放在右下角的产品，具有很好的宣传与推广效果，使人一目了然。

2.7.5 丁香紫 & 水晶紫

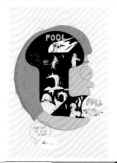

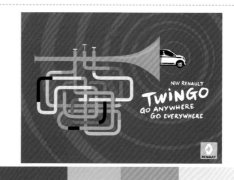

1 这是 Britanico 英语学校的平面广告设计。画面将图案以插画的形式进行呈现，而且将人物嘴巴夸大化，将广告主题进行直接传达，使受众一目了然。

2 以浅色作为背景主色调，将图案直接凸现出来。同时纯度较低的丁香紫的运用，给人一种轻柔、淡雅的视觉感。

3 图案左下角以对话框进行呈现的文字，对学校进行了相应的说明。

1 这是一款汽车的宣传广告设计。画面将汽车从喇叭中出来的插画图案作为展示主图，以夸张的手法表明汽车的强大性能，让整个画面具有很强的创意感与趣味性。

2 以色彩浓郁的水晶紫作为背景主色调，给人一种高贵、稳定的视觉感受。而且在与其他颜色的对比中，为画面增添了活力。

3 主次分明的文字，在随意摆放之中将信息进行直接的传播。

2.7.6 矿紫 & 三色堇紫

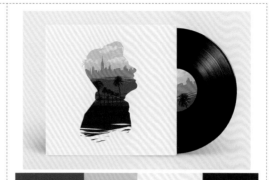

1. 这是 loiri 的招贴设计。画面采用三角形的构图方式，将插画梯子作为展示主图，同时周围不规则细小线条的添加，让画面瞬间丰富饱满起来。

2. 以深色作为背景主色调，将图案很好地凸现出来。由于矿紫色的纯度和明度都稍低，因此给人以优雅、坚毅的视觉感。

3. 上方简单的文字，对招贴进行了说明。同时也丰富了顶部的细节效果。

1. 这是埃及 Amr Adel 的 CD 设计。画面采用中心型的构图方式，将图案以人物为整体轮廓，同时在与内部明暗不一风景的结合下，将主题进行直接的传播。

2. 以浅色作为背景主色调，将图案清楚地凸显出来。三色堇紫的图案，在同色系的明暗过渡中，给人华丽、高贵的视觉感。

3. 图案周围大面积留白的运用，为受众营造了广阔的阅读和想象空间。

2.7.7 锦葵紫 & 淡紫丁香

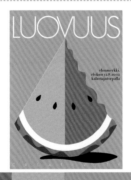

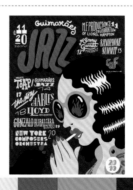

1. 这是 loiri 的招贴设计。画面采用三角形的构图方式，将西瓜形状的插画图案在中间位置呈现。特别是阴影的运用，让画面具有很强的空间立体感。

2. 以绿色作为背景主色调，为画面增添了清爽之感。而纯度较低的锦葵紫，给人一种时尚、优雅的视觉感。而且在不同颜色的对比中，给人以一定的视觉冲击。

1. 这是 Guimaraes Jazz Festival 的创意海报设计。画面采用满版式的构图方式，将抽烟的插画人物在右侧呈现，将受众的注意力全部集中于此。

2. 以深色作为背景主色调，将版面内容很好地凸现出来。饱和度较低的淡紫丁香的运用，给人以淡雅、古典的印象。洋红色和青色的鲜明对比，为画面增添了活力。

2.7.8　浅灰紫 & 江户紫

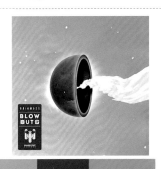

1 这是 Matteo Meta 的 CD 设计。画面采用中心型的构图方式，将半个球体作为展示主图，而其右侧喷涌而出的烟雾，具有很强的动感，给人以一定的视觉冲击。

2 将明度较低的浅灰紫作为主色调，在不同明度的变化中，给人以守旧、沉稳的视觉感。而少面积亮色的添加，则提高了画面亮度。

3 将文字以深色矩形作为展示载体，将信息进行传达，同时具有很好的视觉聚拢感。

1 这是意大利 Ray Oranges 的封面设计。画面采用分割型的构图方式，将封面以不同形状的几何图形进行拼接，给人以视觉冲击。

2 以明度较高的江户紫作为主色调，给人一种清透、明亮的感觉。而且少面积粉色的运用，则为画面增添了少许的柔美、温和之感。

3 顶部主次分明的文字，对书籍进行了解释说明，同时也强化了整体的细节设计感。

2.7.9　蝴蝶花紫 & 蔷薇紫

1 这是 Alki Zei 系列极简创意书籍封面设计。画面采用中心型的构图方式，将简笔插画在中间位置呈现，给受众以直观的视觉印象。

2 以绿色作为背景主色调，将图案很好地凸显出来。特别是少面积蝴蝶花紫的点缀，让画面瞬间充满了时尚与活力。

3 图案周围大面积留白的运用，为受众营造了很好的阅读和欣赏想象空间。

1 这是一款创意广告设计。画面采用正负形的插画方式，将喇叭和人物融为一体。以充满创意的方式将海报主题呈现出来。

2 以纯度较低的蔷薇紫作为背景主色调，给人以优雅、柔和的体验感。少量黑色的添加，增强了画面的稳定性。

3 放在底部中间的文字，将海报主题进行直接的传播，使人印象深刻。

2.8 黑白灰

2.8.1 认识黑白灰

黑色：黑色神秘、黑暗、暗藏力量。它将光线全部吸收没有任何反射。黑色是一种具有多种不同文化意义的颜色。可以表达对死亡的恐惧和悲哀，黑色似乎是整个色彩世界的主宰。

色彩情感：高雅、热情、信心、神秘、权力、力量、死亡、罪恶、凄惨、悲伤、忧愁。

白色：白色象征着无比的高洁、明亮，在森罗万象中有其高远的意境。白色，还有凸显的效果，尤其在深浓的色彩间，一道白色，几滴白点，就能形成鲜明的对比。

色彩情感：正义、善良、高尚、纯洁、公正、纯洁、端庄、正直、少壮、悲哀、世俗。

灰色：比白色深一些，比黑色浅一些，夹在黑白两色之间，有些暗抑的美，幽幽的，淡淡的，似混沌天地初开最中间的灰，单纯，寂寞，空灵，捉摸不定。

色彩情感：迷茫、实在、老实、厚硬、顽固、坚毅、执着、正派、压抑、内敛、朦胧。

白 RGB=255,255,255 CMYK=0,0,0,0	月光白 RGB=253,253,239 CMYK=2,1,9,0	雪白 RGB=233,241,246 CMYK=11,4,3,0	象牙白 RGB=255,251,240 CMYK=1,3,8,0
10% 亮灰 RGB=230,230,230 CMYK=12,9,9,0	50% 灰 RGB=102,102,102 CMYK=67,59,56,6	80% 炭灰 RGB=51,51,51 CMYK=79,74,71,45	黑 RGB=0,0,0 CMYK=93,88,89,88

2.8.2 ▶ 白 & 月光白

❶ 这是一款 U 盘的创意广告设计。画面将插画图案在中间位置呈现，给受众以直观的视觉印象。特别是在一大一小的鲜明对比中，凸显出产品的强大存储功能。

❷ 以橙色作为背景主色调，将图案很好地凸现出来。而且少面积白色的点缀，瞬间提升了画面的亮度。

❸ 在右下角呈现的产品，具有积极的宣传与推广作用，使人印象深刻。

❶ 这是一款以花为主题的插画设计。画面将花束与文字交叉摆放在一起，让画面呈现出一定的空间立体感，使人印象深刻。

❷ 以灰色作为背景主色调，将图案直接凸现出来。月光白色的花朵，在含苞待放中为画面增添了活力与动感。而在少量绿叶的点缀下，让整个花束生机勃勃。

❸ 图案上下两端文字的放置，进行了相应的说明，同时也丰富了画面的细节设计感。

2.8.3 ▶ 雪白 & 象牙白

❶ 这是一个音乐节的宣传海报设计。画面采用正负形的构图方式，巧妙地利用两个小提琴勾勒出人物基本轮廓，极具创意感。而超出画面的部分，给受众以很强的视觉延展性。

❷ 以 10% 亮灰作为主色调，由于其具有较高的色彩明度特征，将海报主题思想淋漓尽致地表现出来，具有很强的视觉冲击力。

❸ 简单的文字，既丰富了人物的细节特征，同时又将信息进行了很好的传播。

❶ 这是奥利奥的创意广告设计。画面采用中心型的构图方式，将卡通插画图案在中间位置呈现。将人物头部替换成产品，具有很强的创意感与趣味性。

❷ 以象牙白作为主色调，在与其他色彩的对比中，既为画面增添了亮丽的色彩与满满的活力，同时又表现出产品带给人的欢快。

❸ 图案上方主次分明的文字，既对海报主题进行了说明，又丰富了画面的细节效果。

2.8.4　10% 亮灰 &50%

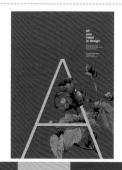

❶ 这是一个音乐节的宣传海报设计。画面采用正负形的构图方式，巧妙地利用两个小提琴勾勒出人物基本轮廓，极具创意感。而超出画面的部分，给受众以很强的视觉延展性。

❷ 以 10% 亮灰作为主色调，由于其具有较高的色彩明度特征，将海报主题思想淋漓尽致的表现出来，具有很强的视觉冲击力。

❸ 简单的文字，既丰富了人物的细节特征，同时又将信息进行了很好的传播。

❶ 这是一款创意插画设计。画面采用三角形的构图方式，将字母 A 直接在画面下方呈现，瞬间提升了画面的稳定性。而与其交叉摆放的花朵，营造出一定的空间立体感。

❷ 以 50% 灰作为背景主色调，给人稳重，厚实的视觉感受。特别是红色的花朵，为画面增添了一抹亮丽的色彩与时尚的活力。

❸ 在右上角排列整齐的文字，具有解释说明与丰富画面细节效果的双重作用。

2.8.5　80% 炭灰 & 黑

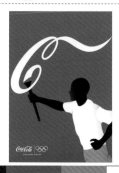

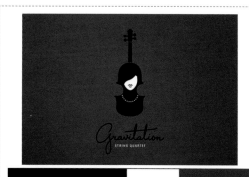

❶ 这是可口可乐的创意广告设计。画面将可口可乐标志与运动员高举的火炬相结合，以独具创意的方式，将二者都进行了很好的宣传，给人以很强的视觉冲击感。

❷ 以红色作为背景主色调，将插画图案直接凸现出来。而少量 80% 碳灰的添加，瞬间增强了画面的稳定性。

❸ 简单的文字，则增强了画面的细节效果。

❶ 这是 Ilia Kalimulin 女性弦乐四重奏形象的标志设计。画面将乐器与人物相结合的插画图案，创意十足地将品牌进行了说明与宣传，使人印象深刻。

❷ 以红色作为背景主色调，将图案清楚地呈现。黑色的运用，凸显出企业的成熟与稳重。而且少量白色的点缀，则提高了画面的亮度。

插画类型与色彩

插画设计应用的类型非常广泛，包括儿童插画、书籍出版插画、平面广告插画、商业海报插画、商品包装插画、游戏插画、影视插画等各个领域。不同行业可以根据不同的需要与特征来设计出符合自己需要的插画。通过插画，我们可以了解到一个企业的经营性质；一场电影的主旨内涵；甚至一款游戏的风格个性等。

所以说，插画的作用与魅力是非常巨大的。只要运用得当，会给使用者带来意想不到的收获与惊喜。

儿童插画

　　儿童插画，顾名思义，就是针对儿童的，多用在儿童杂志、书籍以及一些儿童用品上。比如封面、书籍内页、产品包装、宣传海报等。为了吸引儿童注意力，一般颜色较为鲜艳，画面生动有趣。造型或简约，或可爱，或怪异，场景也会比较儿童化。通过多于文字的画来给孩子讲述故事，一些画得很好、优秀的儿童插画大人也很喜欢看。

　　儿童插画是一个充满奇想与创意的世界，每个人都可以借由自己的彩笔尽情发挥个人独特的想象力。所以在进行设计时，一定要站在儿童的角度来看待问题，从儿童的视角出发，这样才会与儿童心理、兴趣爱好以及感知能力相吻合。

　　特点：

◆ 画面充满活力与动感。

◆ 用色一般都较为鲜艳活泼，凸显出儿童的童真与童趣。

◆ 具有很强的故事性与情感互动性。

◆ 以插画图案作为画面的展示主图，营造出极强的视觉冲击力。

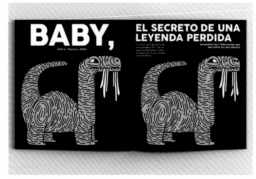
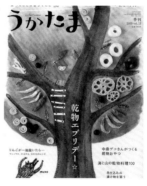

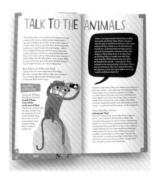
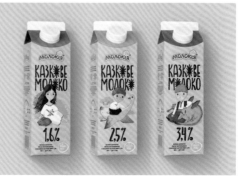

3.1.1 可爱活泼的儿童插画设计

在我们的印象中，所有儿童都是开朗活泼、纯真好动的。所以在对儿童插画进行设计时，可以以儿童的视角看待事物与问题，这样不仅可以让插画吸引更多儿童的注意力，同时也会给家长带去美的享受。在与孩子的互动中，增强亲密感。

设计理念：这是 Pegah 牛奶系列的包装设计。画面将超萌的卡通插画作为整个包装的展示主图，直接表明了产品的口味，同时给人以活泼好动的视觉体验。

色彩点评：整体以草莓的红色作为主色调，凸显出产品的天然与健康。底部白色的运用，将图案清楚地凸现出来。少量蓝色的点缀，在与红色的鲜明对比中，增强了画面的稳定性。

🌀 背景中各种卡通元素的添加，丰富了画面的细节设计感与立体层次感，给人以直观的视觉印象。

🌀 随意摆放的文字，对产品进行了很好的宣传与推广。同时让画面氛围又浓了几分。

RGB=177,30,70 CMYK=24,98,66,0
RGB=0,25,168 CMYK=100,93,8,0
RGB=195,208,67 CMYK=35,8,88,0

这是一款儿童线上课程学习的 App 注册设计。画面将冲浪插画作为注册界面的展示主图，通过比喻手法说明儿童将要开启快乐的学习之旅，让画面充满趣与动感。学习界面顶部插画的添加，打破了单纯文字的枯燥与乏味，迎合儿童的学习心理与兴趣爱好。整体以蓝色作为主色调，在不同明度的变换中，凸显出儿童学习的快乐，同时也赋予了画面一定的稳定性。

RGB=185,218,237 CMYK=37,4,7,0
RGB=125,156,210 CMYK=61,33,4,0
RGB=168,185,99 CMYK=45,18,74,0
RGB=203,121,93 CMYK=13,64,61,0

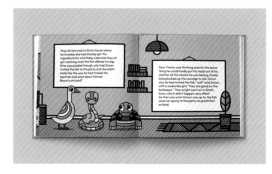

这是 Mike Karolos 的儿童书籍设计。画面将各种动物的插画图案作为整个页面的展示主图，而且在其他元素的衬托下，让整个故事场景瞬间丰满立体起来，为儿童营造了一个舒适的阅读和想象空间。将文字以白色矩形为载体呈现，十分醒目。在少量红色与绿色的对比中，为画面增添了满满的活泼与动感。

RGB=193,182,160 CMYK=27,28,37,0
RGB=168,204,62 CMYK=49,1,94,0
RGB=168,16,24 CMYK=19,100,100,1
RGB=232,156,35 CMYK=0,50,92,0

3.1.2 儿童插画的设计技巧——将插画图案作为展示主图

相对于文字来说，图画对儿童具有更强的吸引力。所以在对儿童插画进行设计时，可以将图案作为整体的展示主图。这样不仅可以吸引更多儿童的注意力，增强宣传与推广力度；同时也可以帮助儿童更好地理解文字内容。

这是 Cook In A Book 系列幼儿烹饪学习的书籍设计。画面将实物简单抽象化，以插画的形式进行呈现，给儿童以直观的视觉冲击，极具创意感与趣味性。

将圆形作为披萨的呈现载体，以通俗的方式将信息进行直接的传播，可以将儿童的注意力全部集中于此。

以蓝色作为背景主色调，在与其他颜色的鲜明对比中，为画面增添了活跃与动感。

这是匈牙利语字母表的书籍内页设计。整个内页采用左右分割的构图方式，将插画图案在右侧呈现，给儿童以直观的视觉印象。

将字母在左侧页面呈现，再与插画的结合，一方面增强了儿童学习的趣味性；另一方面将信息进行直接的传播。

以橘色和绿色作为主调，将版面内容清楚地凸现出来。同时在不同颜色的对比中，增强画面的活跃感。

配色方案

双色配色

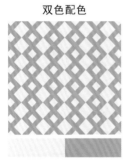

三色配色

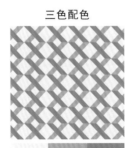

四色配色

儿童插画设计赏析

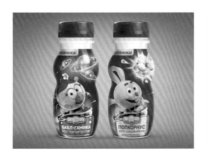

3.2 书籍出版插画

　　书籍出版插画，就是在书籍封面、内页、腰封等相关的部位，将插画图案作为展示主图。无论是纸质书籍还是电子书籍，插画的添加，不仅增强了整体的阅读性与理解性；同时也具有强大的吸引力，打破了文字的单调与乏味。

　　插画图案的添加是为了帮助受众更好地理解文字内容，增强画面的活跃感与趣味性，所以进行相应的设计时，要从整体的内容与风格出发。特别是现在快速更新换代的社会，最好让受众一看到图案，瞬间就知道书籍的主要内容与范围。这样不仅可以为受众节省时间，同时也有利于书籍的宣传与推广。

　　特点：

◆ 将多种元素进行巧妙结合。

◆ 用色既可清新亮丽，也可活泼热情。

◆ 具有较强的故事性以及情感。

◆ 版式灵活多变，整体和谐统一。

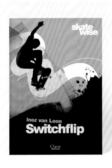

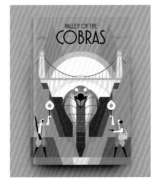

将书籍中的主人公或者主要形象，以插画的形式作为展示主图进行呈现，可以极大限度地增强整个画面的故事性。这样可以给受众以强烈的视觉代入感，对书籍具有积极的宣传与推广作用。

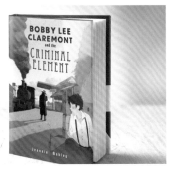

设计理念：这是西班牙 Oriol Vidal 的书籍封面设计。画面将书籍中的故事场景以插画的形式呈现，给受众以直观的视觉印象与故事感，使其印象深刻。

色彩点评：整体以浅色作为主色调，在不同纯度的对比中，营造了浓浓的故事氛围。而少量深色的点缀，则增强了画面的稳定性。

❶以简单的元素勾勒出完整的故事，特别是人物的添加，让画面充满了情感。徐徐冒出的浓烟，为平静的画面增添了些许动感。

❷在顶部呈现的文字，将信息进行直接的传播，具有积极的宣传作用。

RGB=228,153,90 CMYK=1,51,66,0
RGB=178,231,226 CMYK=43,0,20,0
RGB=48,45,41 CMYK=78,76,79,55

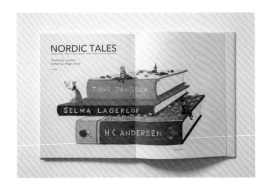

这是NORDIC TALES的书籍内页设计。画面将插画立体书籍作为各种风景的呈现载体，极具创意。而且不同姿态的插画人物，为画面增添了动感与活跃等，给受众以直观的视觉印象。蓝色的海洋，紫色的地面，绿色的草地，鲜明的颜色对比，打破了画面的单调与乏味。在书脊位置呈现的文字，将信息进行直接的传播，丰富了整体的细节部分。

RGB=213,213,215 CMYK=19,14,13,0
RGB=87,111,153 CMYK=77,55,26,0
RGB=95,93,147 CMYK=73,68,21,0
RGB=83,83,35 CMYK=71,60,100,28

这是 Hanseatic Bank 的银行年报画册设计。画面将插画图案作为左侧页面的展示主图，以夸张手法增添了创意感与趣味性，给受众以直观的视觉印象。以红色作为主色调，在不同纯度的变换中，增强了画面的层次感与稳定性。右侧主次分明的文字，将信息进行直接的传播。而且适当留白的运用，为受众营造了一个良好的阅读空间。

RGB=116,66,81 CMYK=55,84,60,12
RGB=228,132,122 CMYK=0,62,43,0

3.2.2 书籍出版插画的设计技巧——适当留白增强阅读性

过于丰满和复杂的画面，不仅信息传达有限，而且会给受众的阅读带去不便。因此在进行插画设计时可以适当地留白，这样不仅可使画面具有呼吸顺畅之感，同时也可为受众营造了一个良好的阅读和想象空间。

这是 Afroditi 的自然类书籍封面设计。画面将不同形态的植物作为封面的展示主图，直接表明了书籍的内容范围，给受众以直观的视觉印象。

以绿色作为背景主色调，将插画图案清楚地凸现出来。特别是少量红色的点缀，为封面增添了一抹亮丽的色彩。

将文字直接在图案上方呈现，增加了画面的层次感。而周围适当留白的运用，则为受众营造了一个良好的阅读空间。

这是一本书籍的封面设计。画面采用放射型的构图方式，将文字从左至右以放的方式呈现。在与中间虚线的配合下，让简单的马路跃然纸上，极具创意感。

以反方向骑自行车的插画人物及不同的造型，丰富了整体的细节设计感。同时上下两端大面积留白的运用，增强了整体的可阅读性，将信息直接传播。

黄色背景的运用，为画面增添了活力与动感。黑色的点缀，则增强了画面的稳定性。

配色方案

双色配色

三色配色

四色配色

书籍出版插画赏析

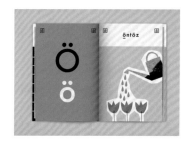

3.3 平面广告插画

　　随着社会的迅速发展，插画的运用范围越来越广泛，除了书籍出版等之外，平面广告中也可以运用插画。特别是一些需要凸显产品特性与功能的广告，可以采用插画的形式，以夸张手法进行呈现。这样不仅可以增强画面的趣味性，而且可以为受众带去美的享受与视觉冲击，使其产生深刻印象。

　　在平面广告中运用插画，要从产品的实际情况出发。在完整传达产品功效的基础上，提升整体的创意感与趣味性。

特点：

◆ 具有鲜明的商业特性，极具宣传效果。

◆ 运用夸张手法，极具视觉冲击力。

◆ 表现形式多种多样，具有一定的趣味性。

◆ 具有较强的创意感。

3.3.1 创意十足的平面广告插画设计

平面广告就其形式而言，它只是传播信息的一种方式，是广告主与受众间的媒介，其结果是为了达到一定的商业经济目的。所以在进行设计时，可以运用一些极具创意的形式，将产品特性直接凸现出来，增强画面的趣味性，进而刺激受众进行消费。

设计理念：这是 bio & bio 纯天然果汁饮料的广告设计。画面将产品与幼儿喝奶的场景相结合，通过简单的插画，极具创意地凸显

了产品特性，给受众以极强的视觉冲击。

色彩点评：整体以浅色作为背景主色调，将版面内容清楚明了地呈现出来。特别是水果本色的运用，为单调的背景增添了活力与动感。

① 将人物头部替换成水果，直接表明了产品的口味。而笑脸的添加，则凸显出企业真诚的服务态度。

② 手写文字的运用，既将信息进行了直接的传播，又增强了画面的趣味性与细节感，极具宣传效果。

RGB=226,223,204 CMYK=13,12,22,0

RGB=197,169,71 CMYK=25,36,84,0

RGB=118,156,84 CMYK=67,25,85,0

这是 Reebok 体育俱乐部的广告设计。画面将手带拳击手套但却身穿礼服的人物插画作为展示主图，以极具创意的方式表明了该俱乐部的特点，给受众以直观的视觉印象。以青色作为背景主色调，将插画图案清楚地凸现出来。而少量红色的点缀，则凸显出带给人的激情与活力。右侧简单的文字，将信息进行直接传达，同时增强了整体的细节设计感。

RGB=137,181,190 CMYK=58,16,27,0

RGB=19,19,19 CMYK=89,84,84,75

RGB=255,255,255 CMYK=0,0,0,0

RGB=210,89,42 CMYK=5,79,88,0

这是土耳其 Barkod 家具定制系列的广告设计。画面采用中心型的构图方式，将插画图案在中间位置呈现，独特的人物造型与家具投影，以异影的方式直接表明了企业的经营性质，极具创意感与趣味性。浅色背景的运用，将插画清楚地凸现出来，特别是少量深色的点缀，增强了整个画面的稳定性。简单的文字，将信息进行了直接的传播。

RGB=239,222,209 CMYK=4,16,17,0

RGB=164,117,79 CMYK=37,61,74,0

3.3.2　平面广告的设计技巧——直接表明产品特性

　　平面广告最主要的目的就是盈利，所以在进行设计时要直接表明产品特性。这样不仅可以为受众节省阅读思考和选择的时间，同时对产品的宣传也有积极的推动作用。

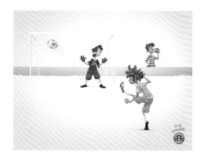

　　这是 Mateus 的早餐系列创意广告设计。画面以简笔插画构成的早餐闹钟作为展示主图，极具创意感地表明了广告的宣传主题，给受众以直观的视觉印象。

　　以橙色作为背景主色调，在不同明度的变化中，将插画清楚地凸现出来。同时食物本身颜色的点缀，极大地刺激了受众的味蕾。

　　在右下角的标志文字，对品牌具有积极的宣传与推广作用。

　　这是星巴克咖啡的创意广告设计。画面将踢足球的插画人物作为展示主图，以守门员被喝星巴克咖啡人物吸引的场景，凸显出产品的强大诱惑力，极具创意感与趣味性。

　　以浅色作为背景主色调，人物鲜艳服饰颜色的对比运用，为画面增添了满满的活力与动感，使人印象深刻。

　　在右下角的标志文字，既对品牌具有积极的宣传与推广作用，又丰富了画面细节设计。

配色方案

双色配色

三色配色

四色配色

平面广告插画设计赏析

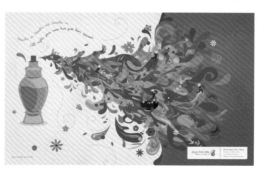

3.4 商业海报插画

　　商业海报，总体来说属于广告的一种，其功能与特性也与广告类似。而商业海报插画，就是将海报中的主图以插画的形式呈现出来。或者说，在具体的实物周围，添加各种简笔插画，以丰富整体的设计细节感。

　　由于商业海报整体还是以盈利为主要目的，所以在进行布局构图设计时，要将产品展示作为主图，最大限度地吸引受众注意力，同时刺激其进行购买。

特点：

◆　具有较强的灵活性，不同种类的海报采用不同的宣传方式。

◆　以盈利为主要出发点。

◆　将产品直接在画面中间呈现。

◆　为了强化宣传效果，会采用夸张新奇的手法。

◆　可以借助与产品特性相关的元素，与受众产生情感共鸣。

3.4.1 活跃有趣的商业海报设计

由于商业海报也是以盈利为主要目的，为了获得最大收益。所以在进行设计时，可以提升画面整体的趣味性，并以此来吸引受众的注意力。让其有一种参与感，在活跃积极的互动中进一步了解产品，从而激发其进行购买的欲望。

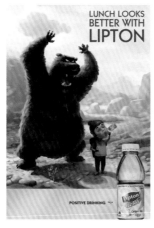

设计理念：这是 Lipton 立顿奶茶的海报设计。画面以极具创意感的插画作为展示主图，给受众以直观的视觉印象。特别是人物喝奶茶的状态，凸显出产品带给人的愉悦，趣味性十足。

色彩点评：整体以浅色作为背景主色调，营造了很好的故事场景。特别是棕色的大熊，极大限度地增强了画面的稳定性。

⬤ 馋涎欲滴的大熊，从侧面凸显出产品的美味，为整个画面增添了活力与动感。

⬤ 在右下角呈现的产品，获得了积极的宣传效果。而主次分明的文字，则将信息进行直接的传播。

RGB=227,238,228 CMYK=16,2,14,0

RGB=48,46,46 CMYK=79,76,74,53

RGB=236,218,70 CMYK=12,14,83,0

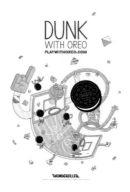

这是奥利奥系列的海报设计。画面采用曲线型的构图方式，运用夸张手法将户外玩耍的插画图案直观地呈现出来，给人以积极有趣的视觉冲击力，同时也从侧面凸显出产品带给人的欢快与活跃。以浅色作为背景主色调，在不同明度的变化中，增强了画面的层次感。特别是少量绿色的点缀，让这种氛围又浓了几分。简单的文字，具有很好的宣传效果。

RGB=254,250,236 CMYK=0,3,10,0

RGB=232,170,110 CMYK=1,44,59,0

RGB=187,210,93 CMYK=39,4,79,0

RGB=103,182,175 CMYK=73,5,40,0

这是圣诞节的海报设计。画面采用中心型的构图方式，将插画图案在圆形水晶球内部呈现，具有很强的视觉聚拢感。各种形态的房子与人物，营造出浓浓的节日气氛。以青色作为主色调，在不同纯度的变化中，增加了画面的层次感。而少量红色的添加，让画面瞬间鲜活起来，获得了积极的宣传效果。

RGB=174,207,210 CMYK=43,8,20,0

RGB=79,119,132 CMYK=81,47,45,0

RGB=255,255,255 CMYK=0,0,0,0

RGB=173,68,64 CMYK=27,87,76,0

3.4.2 商业海报的设计技巧——注重与受众的情感共鸣

商业海报就是让受众观看之后，进行下单与购买，从而获取收益。所以在对其设计时，除了从理性上对产品的功能与特点进行介绍与说明外，还要加强其在感性上的宣传，以使产品与受众情感产生一定的共鸣，才能最大限度地刺激其进行购买。

这是 Young Book Worms 世界读书日的海报设计。画面采用中心型的构图方式，将人物头部外观的书籍插画在中间位置呈现，直接表明多读书对受众的重要性。

以浅色作为背景主色调，在蓝色和浅粉色的过渡对比中，增强了整体的层次感与空间感。而深色的书籍，则让画面极具稳定效果。

底部简单的文字，将信息进行直接的传播，具有积极的宣传与推广作用。

这是一款汽车的宣传海报设计。画面将半圆形作为汽车行驶的路线，以夸张手法凸显出汽车的强大功效。而其周围其他插画的装饰，则丰富了整体的细节效果。

以青色作为背景主色调，深蓝色的运用，增强了画面的层次感与稳定性。而橘色和黄色的点缀，在鲜明的对比中，让画面极具活跃与动感气氛。

右上角主次分明的手写文字，让这种氛围又浓了几分，同时具有积极的宣传作用。

配色方案

双色配色

三色配色

四色配色

商业海报插画设计赏析

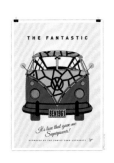

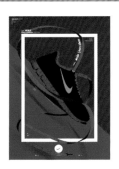

3.5 商品包装插画

　　商品包装，一方面可以保护产品，另一方面也具有宣传品牌的作用。在商品包装中运用插画，将实物简单抽象化，这样就可以使包装瞬间增添不少童趣。甚至可以采用夸张的手法，以一些极具创意的方式，增强整个包装的趣味性。

　　随着社会的迅速发展，受众生活压力的增大，具有趣味性的物品或者包装，更能吸引受众注意力，甚至可以让其烦恼一扫而光。

　　特点：

- ◆ 直接表明产品特性与功能。
- ◆ 以夸张手法增强包装的视觉冲击力。
- ◆ 以插画作为展示主图，文字发挥辅助作用。
- ◆ 用色多较为鲜艳，刺激受众进行购买。
- ◆ 凸显产品细节，增强受众的信赖感与好感度。

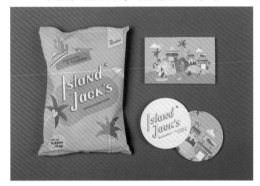

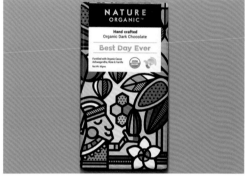

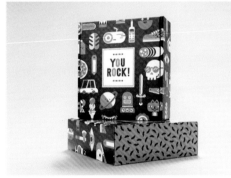

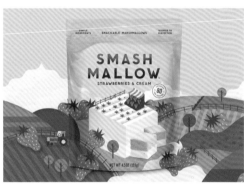

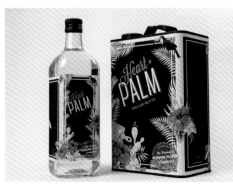

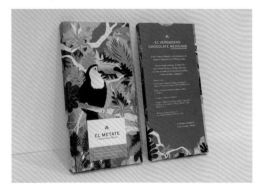

3.5.1　时尚活泼的商品包装插画设计

商品包装作为产品对外展示的最主要渠道，对产品的销售与宣传有直接的影响作用。所以在进行设计时，可以在包装中增添一些时尚活泼的元素。这样不仅可以为受众在选择的过程中带去美的享受；同时也可为产品的宣传与传播拓宽渠道。

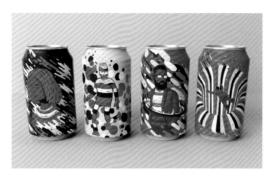

设计理念：这是 Resonance 的饮料包装设计。画面将形态各异的插画人物作为每个饮料罐的展示主图，可以给受众以年轻时尚的视觉体验，使其产生深刻印象。

色彩点评：以红黄紫作为主色调，在不同颜色的鲜明对比中，营造出活跃的视觉氛围。不同颜色使用面积的大小，增强了包装的层次感和空间感。

🔴 采用中心型的构图方式，将插画人物在每个饮料罐的中间位置呈现，具有很强的视觉聚拢感。

🟣 简单线条、圆形的装饰，打破了背景的单调与乏味。而且适当留白的运用，为受众营造出一个良好的阅读和想象空间。

RGB=219,198,85 CMYK=17,23,18,0

RGB=150,33,215 CMYK=58,82,0,0

RGB=207,56,106 CMYK=6,89,37,0

这是 Petit 的果汁包装设计。画面运用夸张手法，将一个较大的手的造型作为整个包装的展示主图。而且手拿葡萄的形状，一方面直接表明了果汁的口味；另一方面也从侧面凸显出产品的健康与安全。少量红色的添加，为包装增添了一抹亮丽的色彩，极具时尚感。多彩的卡通文字，既对品牌有积极的宣传作用，又增添了活力与动感。

RGB=214,155,134 CMYK=10,49,43,0

RGB=119,86,164 CMYK=61,76,0,0

RGB=219,95,131 CMYK=1,76,27,0

RGB=130,218,205 CMYK=63,0,33,0

这是 Oleos 葵花籽油的包装设计。画面将不同形态的葵花籽以插画的形式呈现，而且周围昆虫与公鸡的添加，从侧面凸显出产品的安全与天然。采用葵花本色作为主色调，给受众以直观的视觉印象。绿色叶子的添加，表现了企业注重食品安全的文化经营理念。将文字在中间的空白位置呈现，十分醒目。

RGB=202,168,41 CMYK=22,37,95,0

RGB=84,145,58 CMYK=81,26,100,0

RGB=201,117,108 CMYK=14,66,50,0

RGB=0,0,28 CMYK=96,95,76,70

3.5.2 商品包装的设计技巧——直接表明产品口味

商品包装除了将详细信息直接传播给受众之外，也要注重第一眼的视觉印象。现在各种各样的包装充斥在我们的日常生活当中，受众在选择商品时也会更加在意产品的口味、性能、特点等。所以在设计时，要将这些因素直接凸现出来，给受众以直观的视觉印象。

这是 Brava Gourmet 的果酱包装设计。画面将简单抽象化的蓝莓插画作为整个包装的展示主图，直接表明了产品的口味，给受众以直观的视觉印象。

以浅色作为背景主色调，将插画清楚地凸现出来。而且在文字紫色的渐变过渡中，增强了整体的层次感。

主次分明的文字，将信息进行直接的传达，同时具有很好的宣传与推广作用。

这是 Pegah 的牛奶包装设计。画面采用分割型的构图方式，将牛奶在包装的下半部分呈现，而且在卡通奶瓶插画的配合下，直接表明了产品的口味，使受众一目了然。

棕色和白色的交叉运用，为整个包装增添了很强的层次感与立体效果。而少量蓝色的点缀，则增添了活力与动感。

卡通文字的运用，对品牌宣传有积极的推动作用，同时也增强了整体的细节设计感。

配色方案

双色配色

三色配色

四色配色

商品包装插画设计赏析

3.6 游戏插画

随着互联网的迅速发展，游戏行业也如日中天。而且合理适度的游戏不仅可以帮助受众开发智力、锻炼思维以及反应能力，而且一些大型网络游戏还可以培养战略战术意识和团队精神。

游戏中大量插画人物与场景的运用，为其瞬间增添了不少活力与激情。特别是一些益智类的游戏，通过各种插画，将复杂的问题与知识简单化，给受众以直观的视觉印象，使其一目了然。

特点：

◆ 具有较强的代入感。

◆ 整个界面简单易懂，注重实用性。

◆ 记忆负担最小化，尽可能让受众瞬间记住。

◆ 界面结构清晰一致且统一和谐。

◆ 十分注重用户的使用习惯与兴趣爱好。

3.6.1 场景十足的游戏插画设计

游戏注重用户的整体代入感，通过各种通关、测试等，使其有身临其境之感。所以在进行相关的设计时，要将插画场景化。通过具体的场景进行信息的传播。这样不仅可以让用户在游戏中享受到最大的乐趣，同时也非常有助于产品的宣传与推广。

设计理念：这是一款游戏界面设计。画面以具体的场景插画作为展示主图，给受众以直观的视觉印象，具有很强的代入感。

色彩点评：以棕色作为主色调，在不同明度的渐变过渡中营造出浓浓的视觉氛围。在人物不同颜色服饰的简单对比中，为单调的背景增添了一抹亮丽的色彩。

🔵① 独特造型的插画人物，在后方房子等元素的配合下，给人一种很强的身临其境之感。周围适当深色留白的运用，为受众提供了一个很好的想象空间。

🔵② 底部两端简单的文字和图片，将信息进行了直接的传播，同时也增强了整体的细节设计感。

RGB=65,37,15 CMYK=63,84,100,55
RGB=83,124,147 CMYK=79,45,37,0
RGB=204,109,41 CMYK=11,70,92,0

这是一款儿童游戏界面设计。画面将简笔插画图案在中间位置呈现，构成一个简单的游戏场景，使人一目了然。特别是周围大面积留白的运用，为儿童营造了一个良好的阅读和想象空间。以蓝色作为背景主色调，在渐变过渡中给人以视觉缓冲感。少量橙色和绿色的点缀，为界面增添了活跃与动感。

RGB=96,163,219 CMYK=73,23,7,0
RGB=235,174,55 CMYK=1,41,86,0
RGB=148,196,71 CMYK=57,1,93,0
RGB=159,96,206 CMYK=48,68,0,0

这是一款游戏的头图设计。画面将具体的插画场景作为整个页面的展示主图，给受众以直观的视觉印象。特别是独特的人物造型，烘托出了浓浓的视觉氛围。以蓝色作为背景主色调，在不同纯度的变化中，给人以视觉过渡感。少许亮色的点缀，打破了背景的沉闷。位于左侧的文字，将信息进行直接的传达。

RGB=12,12,9 CMYK=91,87,88,78
RGB=48,59,89 CMYK=92,84,51,18
RGB=255,255,255 CMYK=0,0,0,0
RGB=91,134,237 CMYK=74,45,0,0

3.6.2 游戏插画设计技巧——注重人物的情感带入

我们都知道人是有情感的，会触景生情。所以在进行设计时，可以在游戏中注入情感元素。根据不同的插画场景，给受众以不同的感知与理解。这样一方面可以帮助受众更好地了解游戏；另一方面也有利于游戏的宣传与推广。

这是一款游戏的插画主图界面设计。画面将拟人化的立体寿司作为展示主图，同时在其他小元素的装饰下，直接表明了游戏的性质。而且独特的表情，为界面增添了满满的活力与动感。

以橙色作为背景主色调，在白色的衬托下，让画面十分明亮鲜活。少量紫色的点缀，增强了画面的稳定性。

左侧主次分明的文字，对游戏进行了简单的说明，将信息进行直接的传播。

这是一款游戏的插画主图界面设计。画面以圆角矩形作为每个卡通人物的呈现载体，独特的造型与姿势，在相应文字的配合下，让人有一种自己就是超级英雄的视觉体验，具有很强的视觉冲击力。

以每个插画人物的主色调作为背景用色，让整体具有和谐统一感。而且在渐变过渡中将主体物清楚地凸现出来，十分醒目。

左侧简单的文字，将信息直接传达给广大受众，同时也增强了整体的细节设计感。

配色方案

双色配色

三色配色

四色配色

游戏插画设计赏析

3.7 影视插画

　　所谓影视插画，就是将电影中的具体场景简单抽象化，以插画的形式呈现在受众面前。相对于实物来说，插画可以将复杂的事物简单化。以通俗易懂的方式，将信息直观地在受众面前呈现，使其一目了然。而且也营造了一个很好的阅读和想象空间，具有很强的视觉延展性。

　　由于插画是以一种较为简单的方式，将影视中的具体场景作为展示主图。因此，在进行相关的设计时，要以影视为基础，进行清楚直观的呈现。同时也可以适当运用夸张等手法，以独具创意新奇的方式吸引受众的注意力。这样对影视的宣传与推广，也有一定的积极推动作用。

特点：

◆ 具有较强的艺术性与装饰性。

◆ 极具创意感与趣味性，给受众留下深刻印象。

◆ 整个版面具有较强的节奏韵律感。

◆ 适当的留白空间，为受众阅读提供便利性。

3.7.1 新颖别致的影视插画设计

影视插画最主要的目的就是获得良好的宣传效果，只有这样才能获得收益。所以在进行设计时，可以将具体情节或者人物，以独具创意的方式结合在一起，通过一定的操作手段，给受众以新颖别致的视觉体验，刺激其观看的欲望。

设计理念：这是一个电影的宣传海报设计。画面将电影中的具体情节，以狼的外观作为呈现的范围限制。通过创意的方式将二者完美结合，给受众以直观的视觉印象。

色彩点评：以淡色作为背景主色调，将插画图案清楚地凸现出来。而且不同明度青色的运用，在渐变过渡中，给人营造了浓浓的视觉氛围，有很强的代入感与冲击力。

① 采用三角形的构图方式，而颜色由上到下逐渐加深，极大限度地增强了画面的稳定性。

② 在画面顶部呈现的文字，在将信息直接传播给广大受众的同时，也丰富了整体的细节设计感。

RGB=253,252,237 CMYK=2,1,10,0

RGB=150,182,187 CMYK=52,18,27,0

RGB=14,14,14 CMYK=99,86,87,77

这是电影《Alice in Wonderland》的宣传海报设计。画面采用倾斜型的构图方式，将插画茶壶以倒水的倾斜角度呈现。将主人公在手柄部位，以正负形的方式表现出来，极具创意感与趣味性。流动的液体汇聚成电影名字，让画面具有很强的动感，同时具有积极的宣传效果。蓝色背景的运用，将插画图案清楚地凸显出来，使人印象深刻。

RGB=137,175,241 CMYK=50,27,0,0

RGB=165,125,74 CMYK=37,56,79,0

这是希区柯克电影《鸟》的海报再设计。画面将电影主体物插画作为整个版面的展示主图，给受众以直观的视觉印象。而在鸟身体内部的人物，将电影的深刻含义凸现出来。以黑色作为背景主色调，大面积橙色的运用，让单调乏味的画面瞬间活跃起来。在人物上方呈现的文字，具有积极的宣传效果，同时也增强了画面的层次感。

RGB=12,12,9 CMYK=91,87,88,78

RGB=254,82,20 CMYK=0,81,94,0

在影视宣传中运用插画，除了增强画面的视觉吸引力，起到积极的宣传作用之外，最重要的是通过简单的方式，凸显其中的深刻含义与内涵。所以在进行设计时，要根据影视剧的类型与特点，选择合适的方式呈现。

这是一款电影的宣传海报设计。画面采用分割型的构图方式，将整个版面从中间位置一分为二。左右两侧不同的插画场景，在鲜明的对比中直接表明了电影的宣传主题，给受众以直观的视觉印象。

以浅色作为主色调，在不同颜色的对比中，将主体物清楚地凸现出来。特别是左侧深色的运用，瞬间提升了整体的稳定性。

底部主次分明的文字，在整齐的版式中将信息进行直接的传播，同时丰富了细节效果。

这是电影《Django Unchained》的宣传海报设计。画面采用中心型的构图方式，将插画铁链和人物在中间位置呈现，使受众一目了然。而且铁链底部断开的部分，直接表明了电影的宣传主题。

以红色作为背景主色调，将图案清楚地凸现出来。底部少量深色的运用，增强了画面的稳定性。

主次分明的文字，对电影进行了简单的说明，同时具有积极的宣传作用。

配色方案

双色配色

三色配色

四色配色

影视插画设计赏析

第4章 插画设计的色彩对比

色彩由光引起，在太阳光下可分解为红、橙、黄、绿、青、蓝、紫等色彩。它在平面设计中有非常重要的作用，一方面可以吸引受众注意力和抒发人的情感；另一方面通过各种颜色之间的搭配调和，可制作出丰富多彩的效果。

图案设计中的色彩对比，就是色相对比。将两种以上的色彩进行搭配时，由于色相差别会形成不同的色彩对比效果。其色彩对比强度取决于色相在色环上所占的角度大小。角度越小，对比相对就越弱。根据两种颜色在色相环内相隔角度的大小，可以将图案色彩分为几种类型：相隔15°的为同类色对比、30°为邻近色对比、60°为类似色对比、120°为对比色对比、180°为互补色对比。

4.1 同类色对比

　　同类色指两种以上的颜色，其色相性质相同，但色度有深浅之分的色彩。在色相环中是15° 夹角以内的颜色，如红色系中的大红、朱红、玫瑰红；黄色系中的香蕉黄、柠檬黄、香槟黄等。

　　同类色是色相中对比最弱的色彩，同时也是最为简单的一种搭配方式。其优点在于可以使画面和谐统一，给人以文静、雅致、含蓄、稳重的视觉美感。但如果此类色彩的搭配运用不当，则极易让画面产生单调、呆板、乏味的感觉。

　　特点：

◆　具有较强的辨识度与可读性。

◆　色彩对比较弱。

◆　画面具有较强的整体性与和谐感。

◆　用简洁的形式传递丰富信息与内涵。

◆　具有一定的美感与扩张力。

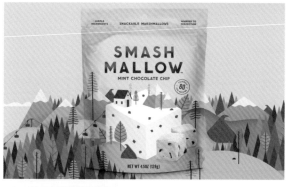

4.1.1 简洁统一的同类色图案设计

同类色对比的图案，由于其本身所具有较弱的对比效果，所以在进行设计时，可以利用这一特点，营造整体简洁统一的视觉氛围。在不同明度和纯度的过渡变换中，给受众以直观的视觉印象，将信息直接传播。

- 同类色对比是指在 24 色色相环中，在色相环内相隔 15°左右的两种颜色。
- 同类色对比较弱，给人的感觉是单纯、柔和的，无论总的色相倾向是否鲜明，整体的色彩基调容易统一协调。

设计理念：这是 IBM 公司的简约海报设计。画面采用中心型的构图方式，将简笔插画图案在中间位置呈现，给受众以直观的视觉印象，同时也将海报主题清楚地展现出来。

色彩点评：整体以红色作为主色调，在不同明度的变化中，将图案十分清楚地凸现出来。特别是少面积深色的点缀，增强了画面的稳定性。

🔴 盘子图案底部深色投影的添加，为扁平化的图形瞬间增添了立体的视觉感，同时也使整体显得十分统一。

🔴 在底部呈现的文字，对海报主题进行了相应的说明，同时对品牌也有积极的宣传作用。

- RGB=212,123,180 CMYK=9,64,0,0
- RGB=199,77,154 CMYK=13,82,2,0
- RGB=46,36,8 CMYK=74,78,100,63

这是意大利 Ray Oranges 的封面设计。画面采用分割型的构图方式，将插画图案在封面的下半部分呈现，既十分醒目，同时又增强了画面的稳定性。再以绿色作为背景主色调，同时在不同纯度的变化中，让整体具有一定的层次感。特别是投影的运用，给受众一定的空间立体感。将文字在封面顶部呈现，具有直观的信息传达与宣传效果。

- RGB=110,172,123 CMYK=71,12,65,0
- RGB=193,217,211 CMYK=33,6,20,0
- RGB=255,255,255 CMYK=0,0,0,0
- RGB=62,106,69 CMYK=88,48,91,11

由于同类色色彩对比效果较弱，颜色运用不当，很容易让画面呈现出枯燥与乏味。所以在进行相应的设计时，可以运用一些小元素来增强画面的趣味性，以此来吸引受众的注意力，达到宣传以及激发其进行购买的双重作用。

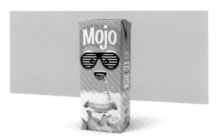

这是 MOJO 风味牛奶的包装设计。画面将卡通插画图案作为整个包装的展示主图，给人以极大的趣味性。

以绿色作为主色调，既将图案很好地凸现出来，同时也表明产品的天然与健康。黄色香蕉的添加，直接表明了产品的口味。

在顶部呈现的标志文字，对品牌具有积极的宣传与推广效果。

这是一款创意海报设计。画面采用曲线型的构图方式，将类似传送带的图案在画面中呈现。旁边各种表情与形态插画人物的添加，为整个画面增添了很强的趣味性与创意感。

以橙色作为背景主色调，而图案不同纯度颜色的变化，打破了画面的单调与乏味。特别是少量青色的点缀，增强了画面稳定性。

在传送带上方呈现的文字，将信息进行了直接的传播。

配色方案

双色配色	三色配色	四色配色

同类色对比图案的设计赏析

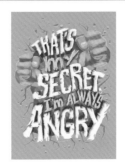

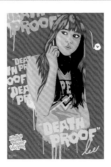

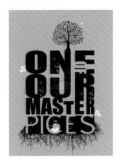

4.2 邻近色对比

邻近色，就是在色相环中相距 30°，色彩相邻近的颜色。由于其色相彼此近似，因此给人以色调统一和谐的视觉体验。

邻近色之间往往是我中有你，你中有我。虽然它们在色相上有很大差别，但在视觉上却比较接近。如果单纯地以色相环中的角度距离作为区分标准，不免显得太过于生硬。

所以采用邻近色对图案进行设计时，可以灵活运用。色彩就本身来说，并没有太大的区别，特别是颜色相近的色彩。

特点：

◆ 冷暖色调有明显的区分。

◆ 整个版面用色既可清新亮丽，也可成熟稳重。

◆ 具有明显的色彩明暗对比。

◆ 视觉上较为统一协调。

4.2.1 欢快愉悦的邻近色图案设计

相对于同类色对比而言，邻近色对比的范围也没有太大的变化。所以采用邻近色设计的图案，在冷暖色调上有明显的区分，不会出现冷暖色调相互交替的情况。在进行设计时，可以根据产品或者企业的整体特征或者文化精神等，选择合适的色彩范围。

- 邻近色是在色相环内相隔 30°左右的两种颜色。且两种颜色组合搭配在一起，会让整体画面获得协调统一的效果。
- 如红、橙、黄以及蓝、绿、紫等都分别属于邻近色的范围内。

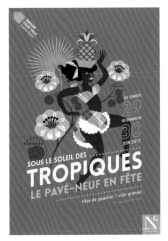

设计理念：这是 TROPIQUES 系列的海报设计。画面采用倾斜型的构图方式，将正在跳舞的插画人物作为展示主图，独特的舞姿与洋溢的笑容，将欢快愉悦的氛围，毫无保留地传达给广大受众。

色彩点评：整体以红色作为背景主色调，将深色的主体物十分清楚地凸现出来。特别是在少面积青色的对比中，让热带风格的气氛又浓了几分。

🌸 人物周围简单的花朵装饰，增强了整体的细节设计感，同时也让画面的层次感更加丰富。

🌸 主次分明的文字，对海报进行了说明，同时具有积极的宣传作用。在对角线摆放的几何图形，增强了画面的稳定性。

■ RGB=199,51,76 CMYK=10,91,61,0
■ RGB=101,25,35 CMYK=76,32,49,0
■ RGB=112,173,173 CMYK=69,15,37,0

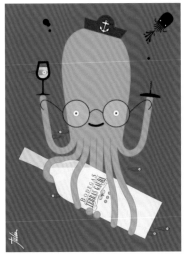

这是一款产品的广告招贴设计。画面采用拟人化的手法，将紧握产品的简笔章鱼插画作为展示主图，给受众以直观的视觉感受。特别是眼镜的添加，为整个画面增添了很强的活力与趣味性。以蓝色作为背景主色调，在与青色的邻近色对比中，将图案直接凸现出来。特别是少量红色的点缀，瞬间提升了画面的时尚感。

■ RGB=49,79,149 CMYK=93,75,15,0
■ RGB=95,166,193 CMYK=75,18,24,0
□ RGB=255,255,255 CMYK=0,0,0,0
■ RGB=186,0,47 CMYK=17,100,85,0

4.2.2 邻近色图案的设计技巧——直接凸显主体物

由于邻近色是较为明显的色彩对比，所以在进行设计时应尽量直接凸显主体物。这样不仅可以增强图案的辨识度，提高整体的宣传效果，同时也可以给受众以直观的视觉印象，使其一目了然。

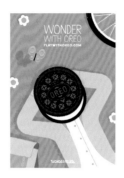

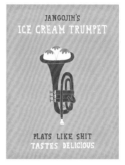

这是奥利奥的宣传海报设计。画面采用倾斜型的构图方式，将图案以插画的形式呈现，给人以悠闲舒适的视觉体验。以奥利奥作为头型外观，无疑对产品具有积极的宣传作用。

以绿色作为背景主色调，在邻近色的对比中，将图案清楚地凸现出来。特别是少量粉色的添加，让整体画面充满生机。

主次分明的文字，对产品进行了说明。

这是一款创意海报设计。画面采用中心型的构图方式，将倒置的乐器作为冰淇淋的盛放载体，具有很强的创意性与趣味性，给受众以直观的视觉印象。

以橙色作为背景主色调，在邻近色的对比中，将图案直接呈现。而顶部少量红色的点缀，为画面增添了一抹亮丽的色彩。

上下两端的文字，在不同颜色的变换中，将信息进行直接的传达，同时又丰富了画面细节。

配色方案

双色配色

三色配色

四色配色

邻近色对比图案的设计赏析

4.3 类似色对比

 类似色就是相似色，是在色相环中相隔 60° 的色彩。相对于同类色和邻近色，类似色的对比效果更为明显一些。因为差不多有两个不同的色相，视觉分辨力也更好。

 虽然类似色的对比效果有所增强，但总的来说还是比较温和、柔静的。所以在使用该种色彩进行图案设计时，应根据实际情况，选择合适的色相。

特点：

◆ 对比效果有所加强，有较好的视觉分辨力。

◆ 色彩可柔美安静，也可活力四射。

◆ 表现形式多种多样，给人以清晰直观的视觉印象。

4.3.1 活跃动感的类似色图案设计

类似色虽然对比效果不是很强，但如果运用得当，同样可以给人营造一种活跃动感的视觉氛围。特别是在现在这个快速发展的时代，会给人以一定的视觉冲击，让其有一定的自我空间与自我意识。

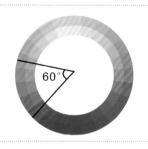

- 在色环中相隔 60°左右的颜色为类似色对比。
- 例如红和橙，黄和绿等均为类似色。
- 类似色由于色相对比不强，给人一种舒适、温馨、和谐，而不单调的感觉。

设计理念：这是草莓音乐节的宣传海报设计。画面采用中心型的构图方式，将插画图案在中间位置呈现，给受众以直观的视觉印象。特别是倾斜放置的草莓，直接表明了主题，同时为画面增添了满满的动感。

色彩点评：整体以明度较高的黄色作为背景主色调，在与橙色的类似色对比中，让整个版面极具活力与激情，特别是少量红色的点缀，让这种氛围又浓了几分。

🌑1 不同大小与形状几何图形的运用，打破了背景的单调，同时矩形外框的添加增强了画面的视觉聚拢感。

🌑2 主次分明的文字，将信息进行直接的传播，使受众一目了然，而且具有积极的宣传效果。

■ RGB=255,254,64 CMYK=10,0,82,0
■ RGB=219,4,95 CMYK=0,95,41,0
■ RGB=227,127,31 CMYK=0,63,91,0

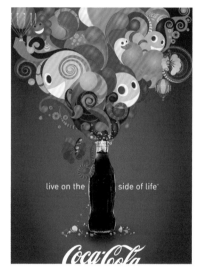

这是可口可乐的宣传广告设计。画面采用放射型的构图方式，将色彩缤纷的插画图案从瓶中迸发出来，给人以强烈的视觉冲击，画面极具活跃的动感。同时也凸显出产品带给人的欢快与愉悦。红色作为背景主色调，在类似色的对比中，将图案清楚地凸现出来。特别是紫色的添加，增强了画面的稳定性，同时也让整体画面具有别样的个性时尚感。

■ RGB=146,13,44 CMYK=40,100,93,5
■ RGB=236,177,64 CMYK=1,40,82,0
■ RGB=241,223,92 CMYK=9,13,75,0
■ RGB=146,117,201 CMYK=49,59,0,0

4.3.2 类似色对比图案的设计技巧——注重情感的带入

颜色可以传达出很多的情感，看似冰冷的色彩，当将其运用在合适的地方，就可以营造出不同的情感氛围。所以在运用类似色时，可以通过颜色对比传达的情感，凸显产品的特性，进而让受众有一个清晰而直观的视觉印象。

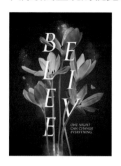

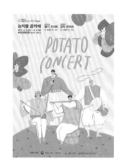

这是一款创意海报设计。画面采用中心型的构图方式，将文字和插画穿插的图案在中间位置呈现，给受众以直观的视觉印象，同时也为画面营造出一定的空间立体感。

以深蓝色作为背景主色调，将图案清楚明了地凸现出来。蓝色的花瓣，让整个画面充满神秘优雅之感。而少量青色的点缀，在类似色的对比下为画面增添了一丝动感。

简单的文字，对海报进行了相应的说明。

这是一款音乐节的宣传海报设计。画面将独具形态弹乐器的插画人物在中间位置呈现，直接表明了海报的宣传主题。而且活跃积极的氛围，让受众有一种身临其境之感。

以浅色作为背景主色调，在类似色的对比中，将图案直接呈现在受众面前。特别是少面积绿色的点缀，瞬间提升了画面的亮度。

在左上角呈现的文字，对海报进行了简单的说明，同时也让整体的细节效果更加丰富。

配色方案

双色配色　　　　　　　　　　三色配色　　　　　　　　　　四色配色

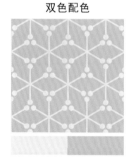

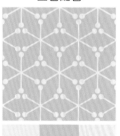

类似色对比图案的设计赏析

4.4 对比色对比

对比色是指在色相环上相距 120° 左右的色彩，如黄与红，绿和紫等。

由于对比色具有色彩对比强烈的特性，往往给受众以一定的视觉冲击。所以在进行设计时，要选择合适的对比色，不然不仅不能够突出效果，反而会让人产生视觉疲劳。此时，可以在画面中适当添加无彩色的黑、白、灰进行点缀，来缓和画面效果。

特点：

◆ 具有较强的视觉冲击力和色彩辨识度。

◆ 画面鲜艳明亮，不会显得单调与乏味。

◆ 插画效果醒目，引人注意。

◆ 为了突出重点，会采用夸张新奇的配色方式。

◆ 借助与产品特性相关的色彩，与受众产生情感共鸣。

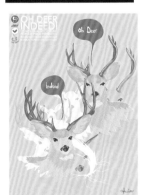
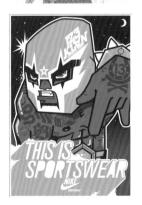

4.4.1 创意十足的对比色图案设计

运用对比色彩进行图案设计，利用颜色本身就可以使受众感受到一定的视觉冲击力。但为了让整体具有一定的内涵与深意，在设计时可以增强画面的创意感。让受众在视觉与心理上均与图案产生一定的情感共鸣，进而在脑海中留下深刻印象。

● 当两种或两种以上色相之间的色彩处于色相环相隔 120°，甚至小于 150° 的范围时，属于对比色关系。

● 如橙与紫、红与蓝等色组，对比色给人一种强烈、明快、醒目、具有冲击力的感觉，容易引起视觉疲劳和精神亢奋。

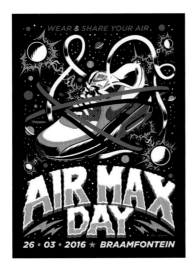

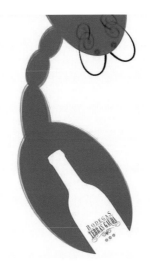

设计理念：这是耐克 Air Max Day 的主题海报设计。画面采用曲线型的构图方式，将产品以插画的形式在中间倾斜摆放。在周围曲线的环绕下凸显出鞋子的轻巧与时尚，具有很强的创意感与趣味性。

色彩点评：整体以黑色作为背景主色调，将图案清楚地凸现出来。红色和青色对比色的运用，让整个画面具有很强的活力与动感。

❶图案周围其他小元素的装饰，极大限度地丰富了画面的细节效果。特别是放射状正圆的添加，凸现出产品的极大迸发力。

❷主次分明的文字，对产品进行了相应的说明，同时具有积极的宣传与推广作用。

RGB=178,23,53 CMYK=23,99,81,0

RGB=96,163,170 CMYK=75,19,37,0

RGB=255,255,255 CMYK=0,0,0,0

这是一款产品的宣传招贴设计。画面采用倾斜型的构图方式，将放大的螃蟹脚插画在中间位置呈现，给受众以直观的视觉印象。在螃蟹钳子部位，采用正负形的方式，将二者完美地结合在一起，具有很强的创意感与趣味性。以黄色作为背景主色调，在与红色的鲜明对比中，让整个画面十分醒目，具有很好的宣传效果。

RGB=255,253,173 CMYK=5,0,43,0

RGB=178,0,37 CMYK=23,100,96,0

RGB=6,0,0 CMYK=92,88,89,80

4.4.2 对比色图案的设计技巧——增强视觉冲击力

对比色本身就具有较强的对比特性，运用得当可以让画面呈现出很强的视觉冲击力。所以在运用对比色进行图案设计时，可以运用这一特性，吸引更多受众的注意力，加大产品的宣传力度。

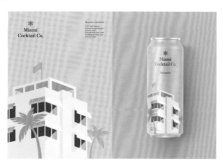

这是 Miami 罐装鸡尾酒的包装设计。画面将整个图案以插画的形式呈现，给受众以强烈的视觉冲击。

建筑周围大面积留白空间的运用，一方面为受众提供了很好的想象空间；另一方面也凸显出产品的回味无穷。

以粉色作为主色调，在与青色的鲜明对比中，让产品具有积极的宣传效果。

在顶部呈现的文字，对品牌进行了相应的说明，同时也增强了整体的细节设计感。

这是 chung kong 大众 T1 超级英雄系列的海报设计。采用中心型的构图方式，将插画汽车在画面中间位置进行直观的呈现。特别是英雄的标志设计，成为最亮眼的存在，极具创意感与趣味性。

以浅灰色作为背景主色调，将图案直接凸现出来。红色与蓝色的鲜明对比，赋予整个画面极强的视觉冲击力。

简单的文字，对海报主题进行了相应的说明，同时也具有很好的宣传效果。

配色方案

双色配色

三色配色

四色配色

对比色图案的设计赏析

4.5 互补色对比

　　互补色是指在色相环中相差 180° 左右的色彩。色彩中的互补色有红色与青色互补，紫色与黄色互补，绿色与品红色互补。当两种互补色并列时，会引起强烈的对比色觉，会感到红的更红、绿的更绿。

　　互补色之间的相互搭配，可以给人以积极、跳跃的视觉感受。但如果颜色搭配不当，会让画面整体之间的颜色跳跃过大。

　　所以在运用互补色进行设计时，可以根据不同的行业要求，以及规范制度来进行相应的颜色搭配。

　　特点：

- ◆ 互补色既相互对立，又相互满足。
- ◆ 具有极强的视觉刺激感。
- ◆ 具有明显的冷暖色彩特征。
- ◆ 具有强烈的视觉吸引力。
- ◆ 能够凸显产品的特征与个性。

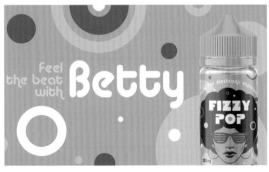
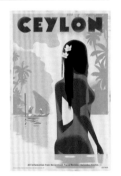

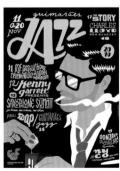

4.5.1 对比鲜明的互补色图案设计

　　互补色是对比最为强烈的色彩搭配方式，运用得当，会让整个画面呈现出意想不到的效果。所以在运用互补色对图案进行设计时，可以最大限度地吸引受众注意力，获得宣传与推广的良好效果。

● 在色环中相差180°度左右为互补色。这样的色彩搭配可以产生最强烈的刺激作用，对人的视觉具有最强的吸引力。
● 其效果最强烈、刺激属于最强对比。如红与绿、黄与紫、蓝与橙。

　　设计理念：这是一款美食节的宣传海报设计。画面将巨型多层插画汉堡作为展示主图，在画面中间位置呈现，给受众以直观的视觉印象与满满的食欲感，具有很强的创意感与趣味性。

　　色彩点评：整体以橙色作为背景主色调，极大地刺激了受众的味蕾。同时在红色和绿色的互补色对比中，将图案清楚地呈现在受众眼前，形成一定的视觉冲击力。

　　❶将主标题文字放大，以倾斜的方式在背景中呈现，增强了画面的细节设计感。同时超出画面的部分，具有很强的视觉延展性。

　　❷主次分明的文字，对海报主题进行了相应的解释与说明，将信息进行直接的传播。

　　RGB=241,199,65 CMYK=3,28,83,0
　　RGB=161,192,56 CMYK=51,9,98,0
　　RGB=194,15,24 CMYK=13,98,100,0

　　这是一款杂志的封面设计。画面采用满版型的构图方式，将插画图案充满整个封面，而超出的部分，给人以很强的视觉延展性。画面中间凸现出来的人物，十分醒目，同时也与杂志主题相吻合。以洋红色作为背景主色调，左上角一点浅绿的点缀，在鲜明的对比中为画面增添了活力。

　　RGB=218,11,111 CMYK=0,94,28,0
　　RGB=150,189,49 CMYK=56,7,100,0
　　RGB=247,226,54 CMYK=7,12,87,0
　　RGB=11,11,15 CMYK=92,88,85,77

由于互补色具有很强的对比效果，可以给受众带去强烈的视觉刺激，所以非常有利于提高画面的曝光度。因此在进行图案设计时，就可以很好地利用这一点，将产品的宣传与推广效果发挥到最大。

这是一款产品的广告海报招贴设计。画面将放大的产品插画作为展示主图，而旁边为其制作而赶忙工作的人物则为画面增添了活力与动感。

深色的背景将图案清楚地凸现出来，使人一目了然。青色与红色互补色的鲜明对比，瞬间提升了画面的亮度。

产品上方的文字，具有积极的宣传效果，同时也增强了画面的细节感。

这是波兰 Daria Murawska 风格的海报设计。画面采用倾斜型的构图方式，将人物手拿酒杯的插画图案在中间呈现。而且采用相对倾斜的摆放方式，极大限度地增强了画面的稳定性，使受众一目了然。

以黑色作为背景主色调，将图案清楚地凸现出来。橙色与蓝色的互补色对比，增强了画面的活跃动感氛围。简单小圆点的点缀，让这种氛围又浓了几分。

配色方案

双色配色	三色配色	四色配色

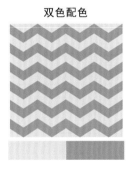

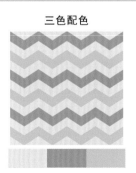

互补色的图案设计赏析

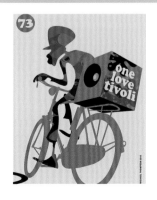

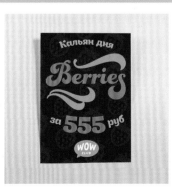

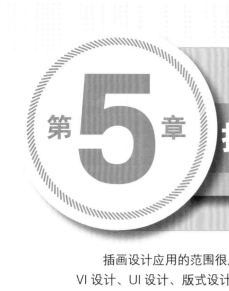

第5章 插画设计的行业分类

插画设计应用的范围很广，涉及标志设计、平面设计、海报招贴设计、商业广告设计、VI 设计、UI 设计、版式设计、书籍装帧设计、创意插画设计等各个领域。不同行业可以根据不同的需要与特征来设计出符合自己的插画。通过插画，我们可以了解到一家企业的经营性质、一个餐厅的菜品特色等。就像我们可以通过穿衣打扮对一个人进行初步的评价。

所以说，插画的作用与魅力是非常巨大的。只要运用得当，会给自己带来意想不到的收获与惊喜。

5.1 标志设计

标志设计与其他图形设计的艺术表现手段虽然有很多相同之处，但仍然具有自身的特征。标志中的图案可以有各种各样的表现形式，相对来说，插画还是用得比较多的。因为通过插画，可以将企业信息更直接地传达给广大受众，给其以直观的视觉印象。

标志设计中的插画一般较为简洁易读，但是却不能因此而忽略美感。图案化的文字作为标志的主要组成部分，具有传递情感的强大功能。具有美感的标志会让受众觉得心情愉悦，进而对企业产生好感，为其留下深刻印象。

特点：

- ◆ 具有较强的辨识度与可读性。
- ◆ 一般较为简洁醒目，以少胜多。
- ◆ 具有很强的故事性与情感互动性。
- ◆ 用简洁的形式传递信息与内涵。
- ◆ 具有一定的美感与扩张力。

5.1.1 动感活跃的标志设计

标志作为一个企业精神和文化的象征，越来越得到重视。随着社会的迅速发展，人们工作、生活甚至学习的压力也越来越大。因此充满动感活力的标志，会让受众眼前一亮，在其脑海中留下深刻印象。

设计理念：这是一款棒球队的标志设计。画面以手拿球棒的卡通插画动物作为标志主图，直接表明的企业的经营性质，使受众一目了然。

色彩点评：整体以绿色作为背景主色调，

凸显出企业注重环保健康的文化经营理念。少量橙色的点缀，在鲜明的对比中，凸显出运动带给人的活力与动感。同时为画面增添了一抹亮丽的色彩，使人眼前一亮。

1 整个标志采用相对对称的构图方式，将其进行完美的呈现。特别是独特造型的插画动物，将受众的运动细胞瞬间调动起来。

2 在图案上方呈现的文字，将信息进行直接的传播，同时也让整个标志具有一定的细节设计感。

RGB=83,145,100 CMYK=81,27,76,0

RGB=241,201,82 CMYK=3,27,76,0

RGB=57,74,67 CMYK=84,64,73,32

这是一款以橘子为基本元素的标志设计。画面将插画橘子在中间位置呈现，直接表明了企业的经营性质。插在图案右上角飘动的旗帜，让画面瞬间充满活力与动感。橙色与黄色的类似色对比，让整个标志具有很好的辨识度。将经过特殊设计的文字在橙子图案中直接呈现，对品牌具有很好的宣传作用。

RGB=219,99,47 CMYK=0,75,84,0

RGB=196,233,95 CMYK=38,0,77,0

RGB=254,252,59 CMYK=10,0,83,0

RGB=49,49,48 CMYK=80,75,74,51

这是一款以文字为基本元素的标志设计。画面将插画儿童在画面右侧呈现，而且人物俏皮的动作姿势，为画面增添了满满的活力与动感，给受众以耳目一新的视觉体验。而在图案左侧的文字，采用相同风格的字体，让这种氛围又浓了几分。插画图案的多种色彩搭配，将儿童活泼、天真的性格特征凸显得淋漓尽致。

RGB=206,223,61 CMYK=31,1,90,0

RGB=86,114,178 CMYK=77,54,9,0

RGB=210,140,180 CMYK=11,57,7,0

RGB=204,41,65 CMYK=7,93,68,0

 标志作为一个企业对外宣传的重要工具，一定要具有创意感与趣味性。随着社会竞争的不断加大，一个没有特点的标志，几乎就没有立足之地。所以在对插画类标志进行设计时，一定要让标志有一种让人瞬间记忆的功能。

 这是一款以公鸡为元素的标志设计。画面左侧像人物一样站立的公鸡插画造型，与流行时尚相结合。特别是在几个鸡爪印的配合下，让整个标志瞬间灵动起来，极具趣味性与创意感。

 黄色图案在青色背景的衬托下，十分醒目。特别是少量红色的点缀，为画面增添了一抹亮丽的色彩。

 极具活力感的文字，对品牌具有积极的宣传效果。

 这是一款以水母为元素的标志设计。画面将抽象化的水母作为标志主图，给受众以直观的视觉印象。特别是最左侧翘起的部分，为画面增添了极大的趣味性。

 青紫两色渐变过渡色彩的运用，将图案深色背景直接凸现出来，让整个标志具有个性的时尚感。而粉色的眼睛，则为画面增添了一丝柔和。

 上下两排排列的文字，将信息直接传播给广大受众，使其一目了然。

配色方案

双色配色

三色配色

四色配色

标志设计赏析

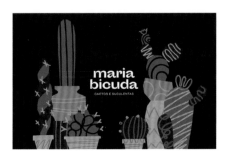

5.2 平面设计

　　随着社会的发展，平面设计涉及的范围越来越广。比如说商标或品牌的标志、书籍封面、平面广告、产品包装等。

　　在平面设计中运用插画，可以将一些复杂的图像或者场景简单化。特别是一些针对儿童的平面设计，使用插画就会方便很多，以极具创意与趣味性的方式，将信息进行直接的传播，非常有利于儿童的接受与吸收。

特点：

◆ 将多种元素进行巧妙结合。

◆ 用色既可清新亮丽，也可活泼热情。

◆ 插画图案可采用夸张手法，给受众以视觉冲击。

◆ 版式灵活多变，整体和谐统一。

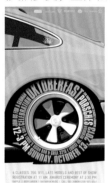

5.2.1 内涵深刻的平面设计

在现代这个快速发展的社会，我们每天都被各种各样的平面作品所包围，已经形成了一定的视觉免疫力。所以在进行设计时，应尽量让画面具有一定的内涵，这样不仅可以提高曝光率，同时也可以让其长久地留存在受众的脑海中。

设计理念：这是给孕妇让座的公益广告设计。画面采用卡通插画的形式，将人物在画面中呈现。特别是在人物肚子的强烈对比中，给受众以直观的视觉冲击，发人深省。

色彩点评：整体以浅色作为主色调，将图案直接凸现出来。在青色与紫色的类似色对比中，让画面的讽刺意味更加浓重。

❶ 在同样肚子大但却性质不同的两个人物的对比之中，将给孕妇等弱势群体让座的内涵直接表达出来。

❷ 简单的宣传标语，将广告主题进行直接的传播，同时也增强了画面的细节感。

RGB=72,113,128 CMYK=84,51,46,1

RGB=94,82,125 CMYK=73,75,33,0

RGB=228,185,163 CMYK=6,35,33,0

这是 Inlingua 语言学校的系列创意广告。画面将人物头部轮廓作为整个图案的限制范围，具有很强的视觉聚拢效果。在具体化的凌乱思维插画与开口流利说话的鲜明对比中，凸显出语言学校的优质教学质量，给受众直观的视觉印象。在画面右下角呈现的品牌标志，具有很好的宣传作用。

RGB=236,233,233 CMYK=6,16,9,0

RGB=217,193,199 CMYK=13,29,15,0

RGB=241,238,234 CMYK=6,7,8,0

RGB=24,25,23 CMYK=87,82,84,72

这是印度尼西亚市道路交通安全协会的宣传广告设计。画面采用倾斜型的构图方式，将闭着的眼睛放大作为展示主图，给受众以直观的视觉感受。使用夸张的手法将眼睫毛比作杀人利器，直接表明疲劳驾驶的巨大危险性，给人强烈的视觉冲击。橙色的背景，一方面将插画图案很好地凸现出来，另一方面具有积极的警示提醒作用。

RGB=234,188,47 CMYK=6,32,90,0

RGB=215,160,42 CMYK=12,44,92,0

RGB=3,2,5 CMYK=93,88,89,80

5.2.2 平面的设计技巧——增强创意与趣味性

具有创意与趣味性的设计，更能吸引受众的注意力。所以进行平面设计时，应尽量让画面具有极强的创意感。这样不仅能够提高相关产品的宣传力度，同时也可以为受众带去一定的视觉冲击。

这是干洗店的创意广告设计。将图案以插画的形式在画面中呈现，给受众以直观的视觉印象。左侧具有强烈吸力的衣物，以夸张的手法凸显出干洗店的服务态度与洗衣质量，极具创意感与趣味性。

绿色渐变背景的运用，一方面将图案很好地凸现出来；同时也表明洗衣店注重环保、健康的经营理念。

在右下角呈现的标志文字，对品牌具有积极的宣传与推广作用。

这是 Suvalan 葡萄汁系列的创意插画广告设计。画面将以运动姿势的卡通人物作为展示主图，而将一粒葡萄比作排球，二者的完美结合让画面具有很强的活力与动感。同时也直接表明产品口味，具有很强的创意感与趣味性。

绿色背景的运用，将图案很好地凸现出来，同时表明产品的纯天然性，增强受众信赖感。

放在右下角的产品，具有直观的宣传作用。而简单的文字，则丰富了画面的细节感。

配色方案

双色配色

三色配色

四色配色

平面设计赏析

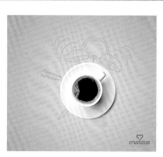

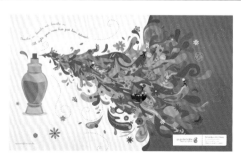

5.3 海报招贴设计

在海报招贴中运用插画，一方面可以将复杂的场景简单化，特别是一些卡通电影招贴，运用插画进行设计特别能吸引儿童的注意力。另一方面，借助插画可以通过某些图像，将招贴中具有的隐含意义凸显出来。

特点：

◆ 具有鲜明的商业特性，极具宣传效果。

◆ 各种信息传达明确直观。

◆ 表现形式多种多样，给人以清晰直观的视觉印象。

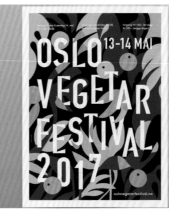
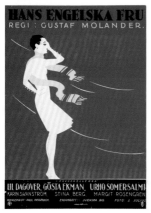
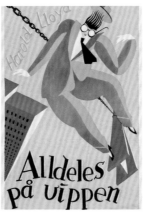
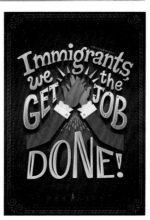

5.3.1 用色明亮的海报招贴设计

色彩具有直接表达情感的作用，特别是明度和纯度都较高的色彩，可以很好地吸引受众的注意力，并为其带去明快鲜活的愉悦感。所以在对海报招贴进行设计时，可以使用一些较为明亮的色彩，以此来达到积极宣传的目的。

设计理念：这是 Xavier Esclusa 的海报招贴设计。画面将文字与插画图案相结合作为展示主图，而极具创意的减缺造型，给受众以直观的视觉印象，使其一目了然。

色彩点评：整体以纯度较高的青色作为背景主色调，将版面内容清楚明了地凸现出来。特别是在与少面积红色的鲜明对比中，为画面增添了活力。

❶放在插画图案上下两端的文字，以整齐的排版将信息进行直接的传播。

❷左侧大面积留白的设计，为受众提供了一个很好的阅读和想象空间。

	RGB=143,252,255 CMYK=55,0,17,0
	RGB=221,64,65 CMYK=0,87,69,0
	RGB=126,126,126 CMYK=58,49,46,0

这是一款创意插画海报招贴设计。画面采用满版型的构图方式，把人物头发与波涛汹涌的海面相结合，具有很强的视觉冲击力，同时可将受众的注意力全部集中于此。红色背景与头发的青色形成鲜明对比，将其清楚地凸现出来。而少面积白色的运用，提高了画面的亮度。特别是人物红唇的点缀，让苍白的脸面，瞬间充满生机。

■	RGB=207,47,30 CMYK=4,93,94,0
■	RGB=94,164,204 CMYK=75,23,16,0
▢	RGB=255,255,255 CMYK=0,0,0,0
■	RGB=0,0,0 CMYK=93,88,89,80

这是 Stephan-bundi 海报招贴设计。画面采用倾斜型的构图方式，将上下颠倒重叠摆放的简笔插画人物，以抽象的方式将招贴主题进行传播，使受众一目了然。蓝色背景的运用，极大限度地增强了画面的稳定性。特别是明度较高浅绿色的运用，瞬间提升了画面的亮度，十分引人注目。

■	RGB=152,255,85 CMYK=58,0,91,0
■	RGB=0,0,173 CMYK=100,94,4,0
■	RGB=238,193,246 CMYK=9,31,0,0
■	RGB=86,152,252 CMYK=74,33,0,0

海报招贴最主要的作用就是进行信息的传播。所以在对其进行设计时，最好将信息重点突出。这样不仅有利于信息的传播与扩散，同时也方便受众进行阅读。

这是圣诞节的插画海报招贴设计。画面将拟人化的插画雪人作为展示主图，为画面增添了满满的活力与动感，将圣诞的欢快气氛直接表达出来。

以绿色作为背景主色调，将图案直接凸现出来。在与少量红色的鲜明对比中，让节日氛围又浓了几分。

主次分明的文字，将信息进行直接的传达，同时也增强了整体的细节设计感。

这是 2016 西班牙瓦伦西亚国际电影节的海报招贴设计。画面将由各种电影元素构图的插画图案在中间位置呈现，直接表明了招贴的宣传主题，使受众一目了然。

以深色作为背景主色调，使图案效果十分清楚。特别是橘色的添加，瞬间提高了画面的亮度，同时也给人以活力与动感。

在上下两端呈现的文字，对招贴进行了相应的说明，同时具有很好的宣传效果。

配色方案

双色配色

三色配色

四色配色

海报招贴设计赏析

5.4 商业广告设计

　　社会的迅速发展，在给受众带来巨大便利的同时，也增添了较多的烦恼与压力。而商业广告作为充斥在我们生活中的一部分，受众每天都要与其接触。

　　在商业广告设计中运用插画，特别是一些具有解压效果的设计，会让受众有一种瞬间得到放松的愉悦心情。所以在进行设计时，可以根据不同的消费人群、不同的行业特征以及发展趋势，设计出既实用又美观的广告。

特点：

◆　具有较强的灵活性，不同种类的广告采用不同的宣传方式。

◆　以盈利为主要出发点。

◆　将产品直接在画面中间呈现。

◆　为了强化宣传效果，可采用夸张新奇的手法。

◆　可以借助与产品特性相关的元素，与受众产生情感共鸣。

5.4.1 凸显产品特性的商业广告设计

由于商业广告是以盈利为主要目的，力图获得最大的收益，所以在进行设计时，一定要将产品具有的功能与特性直接凸现出来。这样不仅可以让广告得到最大程度的宣传，同时也给受众提供了明确的选择方向。

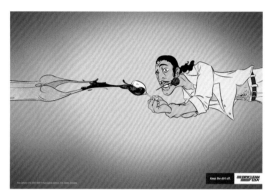

设计理念：这是干洗店的创意广告设计。画面将图案以插画的形式呈现，给受众以直观的视觉印象。左侧具有强烈吸力的衣物，以夸张的手法直接表明了洗衣店的洗衣质量。

色彩点评：整体以紫色作为背景主色调，在渐变过渡中将图案直接呈现出来。画面中间淡紫色的运用，则表明了洗衣店柔和的洗护方式。

❶右侧表情夸张的人物，为画面增添了极大的趣味性。超出画面部分的图案，具有很强的视觉延展性，为受众营造了一个广阔的想象空间。

❷在画面右下角呈现的标志文字，对品牌具有积极的宣传作用。

- RGB=101,92,133 CMYK=70,69,31,0
- RGB=237,189,231 CMYK=5,35,0,0
- RGB=103,40,43 CMYK=51,94,87,30

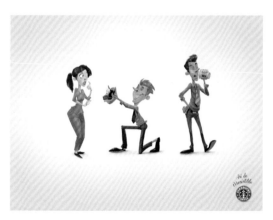

这是星巴克咖啡的创意广告设计。画面将具有较强故事性的插画人物作为展示主图，通过女性目光所到之处，从侧面凸显出产品的强大吸引力，具有很强的创意感与趣味性。浅灰色渐变背景将图案清楚地凸现出来。放在右下角的产品标志，对品牌具有积极的宣传作用。

- RGB=221,123,189 CMYK=7,64,0,0
- RGB=209,75,81 CMYK=4,84,60,0
- RGB=68,106,153 CMYK=85,57,25,0
- RGB=71,116,66 CMYK=85,44,97,6

这是 Gelocatil 立即止痛药系列的创意平面广告设计。画面采用分割型的构图方式，将画面一分为二。左侧因为疼痛而爆炸的动感画面与右侧吃过药之后的云淡风轻形成鲜明的对比，从而凸显出产品的强大功效。不同明度蓝色的运用，具有很强的情绪稳定作用。

- RGB=89,157,209 CMYK=76,25,11,0
- RGB=236,188,47 CMYK=4,33,90,0
- RGB=255,255,255 CMYK=0,0,0,0
- RGB=93,129,164 CMYK=75,44,26,0

5.4.2 商业广告的设计技巧——注重与受众的情感共鸣

商业广告就是让受众观看之后，直接下单与购买，以便从中获取收益。所以在对其进行设计时，除了从理性上对产品的功能与特点进行介绍与说明外，同时要加强其在感性上的宣传。当产品与受众情感产生一定的共鸣时，才能最大限度地刺激其进行购买。

这是麦当劳的创意广告设计。画面将整个插画图案组合成一个笑脸的外观，给受众以直观的视觉印象。同时也与其"在幸福途中"的主题相吻合，凸显出麦当劳带给家庭的欢快与喜悦。

爱丽丝蓝背景的运用，将图案清楚地凸显出来，同时也让这种氛围又浓了几分，使人印象深刻。

这是Facebookfans的系列创意广告设计。画面采用中心型的构图方式，将看似是竖起大拇指赞叹的图案在中间位置呈现，给受众以直观的视觉印象。同时具有正负形效果的拇指倒影，将广告主题直接凸现出来，直戳受众的痛点。

不同明度蓝色的运用，将图案清楚地凸现出来，同时也具有很好的警示效果。

配色方案

双色配色

三色配色

四色配色

商业广告设计赏析

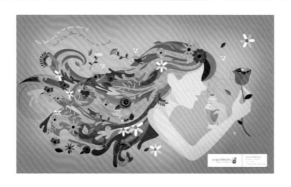

5.5 VI 设计

随着网络的迅速发展，VI 设计现在成为一个非常热门的行业。随着消费者的要求以及喜好日新月异的变化，越来越多的设计师开始尝试在设计中添加插画。

相对于实物来说，经过简化甚至抽象化的物体，更能与消费者产生共鸣。插画就像是受众逃离现实的一个出口，可以让其暂时放下所有的烦恼与压力，在另外一个世界中享受片刻的宁静。

所以在对企业 VI 进行设计时，一定要从企业文化、产品定位与产品特点出发，只有这样才能使受众对产品乃至企业有更多、更深入的了解，才能促进品牌的宣传与推广。

特点：

- ◆ 直接表明企业的经营性质。
- ◆ 以插画作为图案的主要呈现形式。
- ◆ 以产品展示为主，文字说明为辅。
- ◆ 不同的行业具有鲜明的行业特征与色彩。
- ◆ 凸显产品细节，增强受众的信赖感与好感度。

 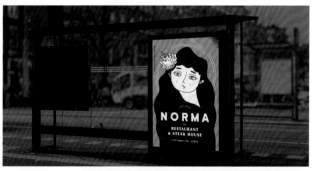

5.5.1 抽象手绘风格的 VI 设计

VI 设计作为企业对外传播信息与宣传产品的最主要窗口，具有直观重要的作用。所以在对其进行设计时，可以将一些风景、人物等以抽象手绘的方式呈现。相对于实景拍摄，插画类的图案更容易受到受众的青睐。

设计理念：这是 Archer Farms Coffee 的咖啡包装设计。画面将抽象化的风景以插画的形式呈现，为整个包装增添了些许诗情与画意，让受众有直观的视觉印象。

色彩点评：以橙色作为主色调，将落日余晖的安静与柔和淋漓尽致地凸现出来，刚好与咖啡的特性相吻合。特别是周围些许绿色的点缀，在对比之中又表明了企业注重天然健康的经营理念。

①将文字以黑底的形式在画面上半部分呈现，将信息进行直接的传播，使受众一目了然。

②采用分割型的构图方式，将整个包装一分为二，给受众以直观的视觉冲击。

RGB=240,197,86 CMYK=3,29,75,0

RGB=202,36,57 CMYK=8,95,75,0

RGB=61,107,53 CMYK=88,47,100,11

这是 Elderbrook 饮料的包装设计。画面将人物具体抽象化，以简单插画的形式呈现，给受众以耳目一新的视觉体验。特别是在红色与绿色的鲜明对比中，给人以强烈的视觉冲击。即使是在琳琅满目的货架上，也能瞬间吸引受众的注意力。简单的文字，则对产品进行了说明。

RGB=107,180,152 CMYK=72,6,51,0

RGB=110,29,70 CMYK=55,100,61,71

RGB=205,75,96 CMYK=7,84,49,0

RGB=169,33,66 CMYK=29,98,70,0

这是一款手绘风品牌的 VI 设计。画面将植物抽象化，以手绘的插画形式呈现。让整体呈现出别样的活力与时尚，将其作为展示主图，给受众以直观的视觉印象。整体以深绿色作为主色调，少量橙色点缀，为画面增添了一抹亮丽的色彩，同时也提高了亮度。简单的文字，具有很好的宣传作用。

RGB=33,45,33 CMYK=88,71,90,60

RGB=67,93,71 CMYK=83,55,81,20

RGB=255,255,255 CMYK=0,0,0,0

RGB=210,90,43 CMYK=5,78,88,0

5.5.2 VI 的设计技巧——将产品巧妙融入标志之中

在现代受众生活节奏越来越快的社会，如果设计不能够直接表明企业的经营性质，那么该企业就很难有长足的发展。所以在对 VI 进行设计时，可以将受众熟知的产品元素作为标志的一部分，使其在看到的那一刻就能瞬间了解，而不需要进行思考。

这是 Balloon & Whisk 烘焙食品店的包装设计。画面将双手捧着蛋糕的插画人物作为包装的展示主图，直接表明了店铺的经营性质。同时也为整个包装增添了浓浓的复古情调，给受众以直观的视觉印象。

以浅色作为包装的主色调，刚好与食品的甜腻相吻合，给人以淡淡的柔和与甜蜜之感。而橙色的标志文字，对品牌具有积极的宣传作用。

这是宠物食品 Pet Plate 品牌的手提袋设计。画面将插画动物作为展示主图，在手提袋的中间位置呈现，直接表明了企业的经营性质，给受众以直观的视觉印象，使其一目了然。

以纯度较高的蓝色作为主色调，给人以很好的活力与动感。即使作为日常的服饰搭配，也不乏时尚之感。

图案下方的简单文字，对品牌具有积极的宣传作用，同时也具有一定的细节效果。

配色方案

双色配色　　　　　三色配色　　　　　四色配色

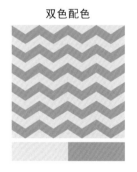

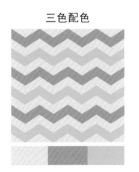

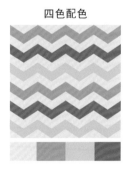

VI 设计赏析

5.6 UI 设计

　　UI 设计，即 User Interface(用户界面) 的简称，或者称其为界面设计。好的 UI 设计不仅要让软件变得有个性、有品位，还要让软件的操作变得舒适简单、自由，充分体现软件的定位和特点。

　　UI 设计最主要的就是图形设计。在设计时运用插画，可以让企业文化性质、发展目标等更好地得到传播。同时也可以为受众设计出具有时尚美感，同时又实用舒适的产品。

　　特点：

◆　具有很强的使用功能。

◆　整个界面简单易懂，注重产品的实用性。

◆　记忆负担最小化，尽可能让受众瞬间记住。

◆　界面结构清晰一致且统一和谐。

◆　十分注重用户的使用习惯与兴趣爱好。

5.6.1 动感简约的 UI 设计

UI 设计就是要优化用户的界面效果，让受众在使用过程中，享受到科技带来的简洁与便利。所以在进行设计时，一定要注重整体画面的简洁与动感效果的呈现。让其为用户带来真正的便捷与舒适，这样才能让产品有更高的使用率，得到最大范围的推广。

设计理念：这是一款天气 App 的设计。画面采用分割型的构图的方式，在上半部分将天气以文字的形式呈现。而下方则以简约插画将天气进行具体的表现，使人一目了然。

色彩点评：以蓝色作为整体主色调，在不同明度的变化中，让画面具有一定的动感。而其他色彩的运用，在对比之中，让画面效果更加丰富。

● 背景中不同形状与大小图形的装饰，增强了整体的细节设计感。同时也让插画人物图案更加清晰，将信息进行直接的传播。

● 在顶部的简单文字，将天气情况直接展示出来，给受众以直观的视觉印象。

- RGB=82,106,250 CMYK=79,60,0,0
- RGB=234,165,39 CMYK=0,45,91,0
- RGB=225,107,68 CMYK=0,72,72,0

这是一款创意十足的 404 页面。画面整体以插画的形式将图案进行清晰的呈现，给受众以直观的视觉印象。特别是奔跑的人物和恐龙，为画面增添了极大的动感与活力，并不会因为网页打不开而感到沮丧与生气。深色背景的运用，将文字信息进行直接的传达。大面积的留白，为受众提供了广阔的想象空间。

- RGB=42,47,57 CMYK=87,81,66,46
- RGB=119,211,189 CMYK=67,0,40,0
- RGB=236,179,43 CMYK=2,38,90,0
- RGB=207,54,128 CMYK=6,89,19,0

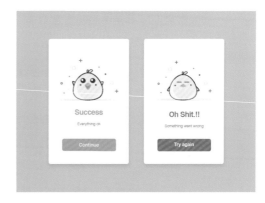

这是一款状态提示的界面设计。画面将卡通插画动物放在中间位置，以不同的表情和动作来提示，让画面具有很强的动感与趣味性。而且旁边不同形状的几何图形装饰，丰富了整体的细节效果。采用红色和绿色作为成功和失败的提示颜色，十分醒目，为单调的画面增添了亮丽的色彩。

- RGB=246,238,101 CMYK=9,4,72,0
- RGB=208,76,99 CMYK=6,83,46,0
- RGB=98,174,100 CMYK=76,6,80,0
- RGB=222,81,57 CMYK=0,82,76,0

5.6.2 UI 的设计技巧——注重人物的情感带入

我们都知道人是有情感的，是会触景生情的。所以在进行设计时，可以在具体的节日或者一些特殊场合，注重人物情感的带入。因为 UI 现在几乎充斥在我们生活的各个方面，这样不仅可以吸引更多的受众，同时也具有很好的宣传效果。

这是一款情人节的界面设计。画面将一对对弹乐器的情侣插画作为展示主图，直接营造出浓浓的节日气氛，使受众一目了然。

蓝色背景的运用，将各种图案清楚明了地凸现出来。特别是在不同明纯度的渐变过渡中，让节日的浪漫气氛又浓了几分。

左侧的主标题文字，将信息进行直接传播，而其他文字则丰富了整体的细节设计感。

这是一款引导页的手机界面设计。画面将阅读书籍的插画人物作为整体的展示主图，不同的呈现姿态与阅读方式，将其要传达的主题与思想进行直接的凸显，使人印象深刻。

浅色背景的运用，营造了一种舒适优雅的阅读氛围，想要在闲适的午后在醇香咖啡的陪伴下尽情地探索未知的世界。

简单的文字，具有很好的解释说明作用。

配色方案

双色配色	三色配色	四色配色

UI 设计赏析

5.7 版式设计

版式设计是现代设计艺术的重要组成部分，是视觉传达的重要手段。表面上看，它是一种关于编排的学问；实际上，它不仅是一种技能，更实现了技术与艺术的高度统一，版式设计是现代设计者所必备的基本功之一。

在设计中适当地添加插画，会让复杂的问题简单化。特别是在于儿童相关的物品中使用插画，可以让知识得到更好的传播。

特点：

◆ 具有较强的艺术性与装饰性。

◆ 极具创意感与趣味性，能给受众留下深刻印象。

◆ 整个版面具有较强的节奏韵律感。

◆ 适当的留白空间，为受众阅读提供便利性。

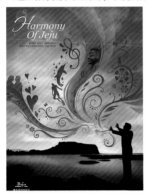
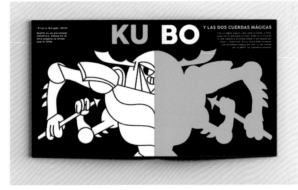

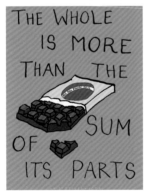
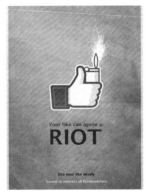
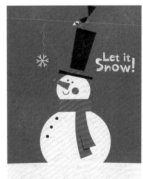

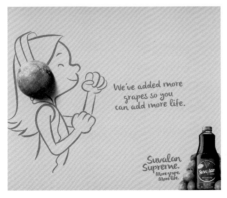
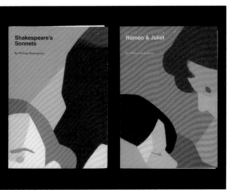

5.7.1 创意新颖的版式设计

随着设计行业的不断发展，让人们知道就算有好的创意，但是没有一个合适的版式进行体现，受众也感受不到创意点与时尚感。所以版式设计越来越重要，特别是一些具有创意性的版式，会让人有种眼前一亮的视觉感。

设计理念：这是 Gelocatil 立即止痛药系列的创意平面广告设计。画面采用分割型的构图方式，以爆炸放射的插画来展现疼痛带给人的巨大痛苦，使人感同身受，具有很

强的创意感。

色彩点评：整体以蓝色作为主色调，中间亮色的运用，将图案很好地凸现出来。特别是鲜明的红橙色的点缀，给人以强烈的视觉冲击。

🌐 右侧以空白的方式呈现出吃过药物之后的风平浪静，凸显出产品强大的止疼功效。

🔵 放在右下角的产品，具有很好的宣传作用。大面积留白的设计，为受众营造了很好的阅读与想象空间。

RGB=93,128,163 CMYK=75,44,26,0
RGB=227,162,43 CMYK=4,46,91,0
RGB=192,16,23 CMYK=14,99,100,0

这一款创意文字海报设计。画面将各种插画图案组合成一个大写的字母 V 作为展示主图，给受众以直观的视觉印象，极具创意感与趣味性。黄色背景的运用，将图案清楚地凸现出来。经典的黑黄搭配，给人以时尚的活跃动感。大面积留白的运用，给受众营造了一个很好的阅读与想象空间。简单的文字，具有解释说明与丰富细节效果的双重作用。

RGB=252,246,58 CMYK=9,0,85,0
■RGB=0,0,0 CMYK=93,88,89,80

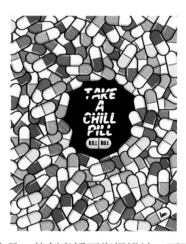

这是一款创意插画海报设计。画面采用满版式的构图方式，将无数个胶囊作为展示组图，给人以强烈的视觉冲击，极具创意感。而超出画面的部分，则具有很强的视觉延展性。在画面中间部位的黑色背景，将文字很好地凸现出来，将信息进行直接传播，将受众注意力全部集中于此。

■RGB=49,58,140 CMYK=94,89,12,0
RGB=214,219,60 CMYK=26,6,89,0
RGB=94,164,154 CMYK=76,16,47,0
■RGB=206,66,59 CMYK=6,87,76,0

版式设计的初衷就是为受众营造一个便捷、舒适的阅读空间，让信息大面积传播。所以在进行设计时，可以为画面适当留白，这样不仅不会让画面显得过于空荡，反而可以为受众营造一个很好的阅读环境。

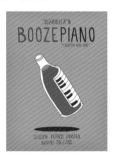

这是一款创意海报设计。画面采用倾斜型的构图方式，将瓶子与钢琴琴键相结合的插画图案在中间位置呈现。底部投影的添加，瞬间提升了画面的稳定性。

青色背景的运用，将图案很好地凸现出来。同时与少量的红色形成鲜明的对比，为画面增添了一抹亮丽的色彩。

图案周围适当留白的设计，为受众提供了一个很好的阅读环境。

这是查尔斯顿芭蕾舞剧院的海报设计。画面采用中心型的构图方式，将舞者与音符相结合的插画图案进行直接的展现，具有很强的创意感与趣味性，使人印象深刻。

图案周围的留白，为受众营造了一个很好的想象空间。似乎闭上眼就可以看到一个翩翩起舞的芭蕾舞者。

主次分明的文字，对海报主题进行了很好的说明，同时也增强了整体的细节设计感。

配色方案

双色配色　　　　　　　三色配色　　　　　　　四色配色

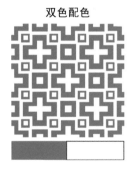

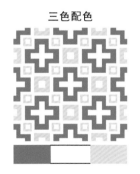

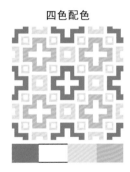

版式设计赏析

5.8 书籍装帧设计

　　书籍装帧设计，简单来说就是将书籍从最原始的文字书稿到成书出版的整个设计过程。看似简单的过程，实际运作起来也是相当复杂的。

　　在这里所说的装帧设计，一般指封面、封底、书脊以及与此相关的一些设计。在设计中运用插画，会为单调的书籍添加无限的趣味。

　　特点：

◆　封面文字简洁突出，具有一定的强调作用。

◆　设计方式多种多样，具有较强的创意感与趣味性。

◆　以插画作为图案的主要呈现形式。

◆　根据不同的排版方式，采取不同的构图样式。

◆　具有较强的统一性与完整性。

5.8.1 趣味十足的书籍装帧设计

科技的迅速发展催生了电子书籍，由于电子书籍具有携带方便、阅读不限地点等优势，越来越受到读者的喜爱。但即便如此，纸质书籍还是占有重要的地位。特别是极具个性与趣味的书籍装帧，还是会让人眼前一亮，忍不住多看几眼，激发其进行购买的欲望。

设计理念：这是英国 Roxane Cam 的书籍封面设计。画面将造型独特的插画动物作为封面的展示主图，极具趣味性与创意感，具有极强的视觉冲击力。

色彩点评：整体以白色作为背景主色调，将图案直接凸现出来。而橙色和蓝色的鲜明对比，为单调的画面增添了活力与动感，使人眼前一亮。

① 图案周围的适当留白，为读者营造了很好的阅读和想象空间，具有较强的视觉延展性。

② 将文字以矩形作为呈现载体，将信息进行直接的传播，同时将受众的注意力全部集中于此。

RGB=59,84,161 CMYK=89,71,8,0

RGB=184,80,33 CMYK=22,82,99,0

RGB=32,32,68 CMYK=98,100,56,34

这是 100 PELIS 的儿童书籍设计。画面采用满版式的构图方式，将插画图案充满整个版面，给人以直观的视觉印象。而且超出画面的部分，具有很强的视觉延展性。整体以黑白作为主色调，将趣味性十足的图案清楚地凸现出来。而少量纯度较高的绿色的添加，瞬间提高了画面的亮度，让其成为最亮眼的存在，具有很好的宣传与推广效果。

RGB=137,242,57 CMYK=64,0,100,0

RGB=255,255,255 CMYK=0,0,0,0

RGB=22,25,30 CMYK=91,85,77,68

这是英国 Tom Anders Watkins 的儿童绘本设计。画面将卡通插画图案在书籍右侧呈现，以直观的方式将信息传达给儿童。而且图案中攀登的人物，让画面具有很强的趣味性与动感效果。而左侧简单的文字，对图案进行了说明。特别是大面积留白的运用，为儿童营造了一个很好的阅读和想象空间。橙色的背景，将图案和文字清楚地凸现出来。

RGB=206,188,112 CMYK=22,27,64,0

RGB=165,199,185 CMYK=47,9,32,0

RGB=54,71,103 CMYK=91,78,46,9

5.8.2 书籍装帧的设计技巧——通过图像对信息进行传播

相对于文字来说,图像具有更为直观的视觉效果。所以在设计时,可以将图像作为展示主图,或者将图像与文字相结合,增强文字的可阅读性与趣味性。这样不仅可以为受众带去新颖别致的视觉感受,同时也让书籍具有很好的宣传与推广效果。

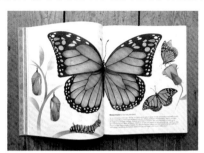

这是《北方野生动物世界》的插画书籍设计。画面将动物插画图案作为整个版面的展示主图,给受众以直观的视觉印象。同时将蝴蝶的蜕变过程以小图进行辅助呈现,使人一目了然。

以浅色作为背景主色调,将橙色系的蝴蝶清楚地凸现出来,为单调的画面增添了活力与动感。

底部简单的文字,具有很好的说明作用。

这是匈牙利语字母表儿童插画书籍设计。画面将与字母相关的插画图案在书籍右侧呈现,以简单易懂的方式促使儿童进行知识的学习,具有很强的创意感与趣味性。

以橙色作为背景主色调,将文字清楚明了地凸现出来,同时也极大地提高了儿童的学习兴趣。

将文字以插画的形式呈现,提高了儿童知识接收的速度与质量。

配色方案

双色配色	三色配色	四色配色

书籍装帧设计赏析

5.9 创意插画设计

　　插画也被称为插图，像我们阅读书籍中的各种图画，产品包装中的图案，甚至游戏中的具体场景，这些都可以被称作为插画。随着社会的不断发展，插画已广泛用于现代设计的多个领域，涉及文化活动、社会公共事业、商业活动、影视文化等方面。

　　插画是一种艺术形式，作为现代设计的一种重要的视觉传达形式，以其直观的形象性，真实的生活感和美的感染力，在现代设计中占有特定的地位。

特点：

◆ 有较为广阔的应用范围。

◆ 对文字说明有积极的补充作用。

◆ 能够表现艺术家的美学观念、表现技巧，甚至表现其具有的世界观、人生观。

◆ 具有鲜明、单纯、准确的立意，同时极具创意感。

◆ 能够激发受众的阅读兴趣，进而增强其进行消费的欲望。

5.9.1　新奇个性的创意插画设计

现代插画的基本功能就是将信息最简洁、明确、清晰地传递给观众，激发他们的兴趣。特别是具有新奇个性的插画设计，可让受众在忙碌中有片刻的愉悦与舒适。所以在进行相关的设计时，可以运用夸张等手法，让画面具有创意感。

设计理念：这是一款创意插画海报设计。画面以人物为基本轮廓，以造型独特的插画图案作为展示主图，以新奇夸张的手法，给受众强烈的视觉冲击。

色彩点评：整体以渐变色作为主色调，在颜色的渐变中将图案清晰地呈现出来。特别是大面积红色的运用，让画面具有很强的动感活跃氛围。

🔴新奇个性的插画图案，以打破传统的方式给人以耳目一新的视觉体验。特别是在分割背景的烘托下，使其具备了强烈的吸引力。

🔵主次分明的文字，对海报进行了相应的说明，同时也使画面的细节效果更加丰富。

■ RGB=196,63,55　CMYK=12,89,80,0
■ RGB=88,151,202　CMYK=77,30,12,0
■ RGB=86,150,92　CMYK=80,23,82,0

这是查尔斯顿芭蕾舞剧院的宣传海报设计。画面以将苹果摆放在芭蕾舞者脚心部位的插画图案作为展示主图，给受众以直观的视觉印象，同时也直接表明了海报的宣传主题。蓝色背景的运用，凸显出演出的时尚与别具一格。而红色与橙色的对比，则为画面增添了一抹亮丽的色彩。

■ RGB=48,59,137　CMYK=95,89,16,0
■ RGB=165,35,49　CMYK=31,99,89,1
■ RGB=232,176,75　CMYK=4,40,78,0

这是SprJeannie Phan的插画封面设计。画面采用满版式的构图方式，将插画图案充满整个封面，给受众以直观的视觉印象。特别是人物独特新奇的造型，具有强烈的视觉冲击力与吸引力。以浅色作为背景主色调，将图案清楚地凸现出来。而少量橙色的点缀，为画面增添了一丝复古气息。在右上角呈现的文字，对书籍进行了简单的说明。

■ RGB=142,143,113　CMYK=52,41,60,0
■ RGB=200,107,68　CMYK=13,71,76,0
■ RGB=80,105,104　CMYK=79,54,58,7
■ RGB=217,187,138　CMYK=14,31,49,0

色调即版面整体的色彩倾向，不同的色彩有着不同的视觉语言和色彩性格。在版面中，利用对比色将主体物清晰明了地凸现出来，这样既可以让受众对产品以及文字有直观的视觉印象，同时也可以大大提升产品的促销效果。

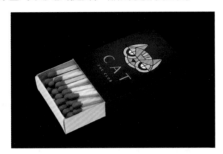

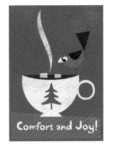

这是猫咪主题酒吧俱乐部的包装设计。画面采用中心型的构图方式，将插画图案直接在版面中间位置呈现，给受众以直观的视觉印象。

以深蓝色作为背景主色调，将图案清楚地凸现出来。在不同纯度红色的对比之中，给人以个性十足但却不失时尚的感受。

主次分明的文字，对品牌具有积极的宣传与推广作用。

这是圣诞节的插画海报设计。画面将咖啡作为整个版面的展示主图，在中间位置呈现，给受众以直观的视觉印象。特别是顶部简单曲线的添加，凸显出咖啡的温度。而旁边的小鸟则为画面增添了无限的趣味性。

以绿色作为背景主色调，在与红色的鲜明对比中，营造了浓浓的圣诞氛围。简单的文字，将信息进行直接的传播。

配色方案

双色配色

三色配色

五色配色

创意插画设计赏析

第6章 插画设计的秘籍

在我们的日常生活中，每时每刻都能看到插画。比如说，喝水用的杯子、写字用的笔、食品包装等，它已经与我们的生活密不可分。而且正是因为有它们的存在，才让我们的生活充满艺术性。

所以说，在对相关插画进行设计时，要了解和掌握基本的插画知识和技能，这样不仅能提高我们对美的欣赏能力，而且还能在实际应用中创造美，得到美的享受。

因为现在人们的生活步伐不断加快，对插画的审美以及观看的耐心程度都大大降低。所以在进行设计时，要尽可能简单易懂。这样一方面可以让受众在观看时节省时间；另一方面也非常有利于插画的宣传。但是这并不意味着设计者就可以偷工取巧，反而给其更大的压力，让其用简单的画面或语言，表达复杂或者说比较深刻的主题。

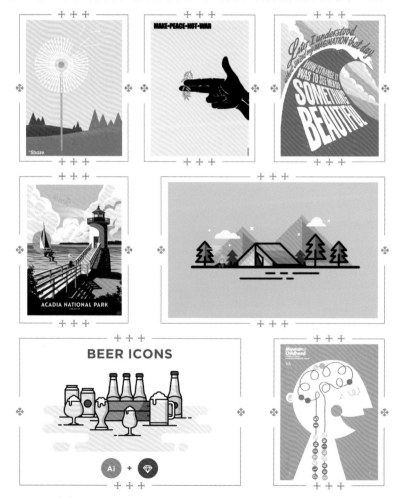

6.1 适当提升配色的明度避免画面变脏

在对插画图案进行配色时，如果缺乏纯度较高的颜色作为衬托，画面很容易给人"脏"的感觉。所以在进行设计时，可以适当提高配色的明度，增强色相的对比度，以改善这一状况。

设计理念：这是 2016 西班牙瓦伦西亚国际电影节的海报设计。画面采用满版式的构图方式，将插画图案充满整个版面，即使是看似随意的摆放，也能让画面具有一定的动感与活力，使人印象深刻。

色彩点评：整体以深青色为主色调，将图案很好地凸现出来。特别是橙色的添加，一方面提升了画面的亮度；另一方面也让画面显得十分整洁与时尚。

🕐 以各种造型呈现的人物，尤其是与电影相关元素的运用，直接表明了海报的宣传主题。

🕑 在画面中间呈现的文字，在深色背景的衬托下十分醒目，非常有利于信息的传播。

- RGB=37,53,63 CMYK=93,77,65,41
- RGB=127,184,189 CMYK=63,11,30,0
- RGB=229,172,66 CMYK=5,41,82,0

这是 Guimaraes Jazz Festival 的创意海报设计。画面将插画人物作为展示主图在右侧呈现，给受众以直观的视觉印象。以深红色作为背景主色调，将版面内容清楚地凸现出来，但整体给人以脏乱的感觉。而少量明度较高的青色和红色的点缀，瞬间提升了画面的亮度，使人一目了然。

- RGB=64,21,40 CMYK=65,99,73,52
- RGB=175,216,221 CMYK=43,2,17,0
- RGB=182,23,101 CMYK=21,97,37,0
- RGB=207,169,144 CMYK=17,40,41,0

这是波兰 Daria Murawska 风格的海报设计。画面采用曲线型的构图方式，将躺在吊床上的插画人物在中间位置呈现，给人以悠闲自在的视觉感受。以灰绿色作为背景主色调，在不同明纯度的变化中增强了画面的稳定性。而少量红色的添加，则瞬间打破了该种氛围。

- RGB=156,163,141 CMYK=46,31,46,0
- RGB=189,29,29 CMYK=16,98,99,0
- RGB=190,172,43 CMYK=31,31,97,0
- RGB=168,131,31 CMYK=37,52,100,0

6.2 借助卡通形象提升插画趣味性

插画本身就是将具体的现实物件，通过抽象的方式将其简单化，以最通俗的方式将信息进行直接的传播，尽可能使受众一目了然。而卡通类的插画则在此基础上，为画面增添了趣味性。这样不仅可以吸引儿童的注意力，同时也可以让成人暂时缓解压力与紧迫。

设计理念：这是伦敦儿童博物馆的宣传广告设计。画面采用放射型的构图方式，以插画小女孩为中心，将气球以放射的方式充满整个版面。而且气球上方的笑脸，为画面增添了极大的趣味性。

色彩点评：整体以淡紫色作为背景主色调，将插画图案很好地展现出来。在各种色彩之间的对比与碰撞之中，将博物馆性质进行直接的凸显。

⚫1 画面顶部没有带线的气球，展现出博物馆给孩子提供了广阔的想象空间。

⚫2 将文字直接在气球上方呈现，而且不规则的排列方式，为画面增添了无限的活力与动感。

■ RGB=161,7,117 CMYK=34,99,23,0
■ RGB=89,157,227 CMYK=75,27,0,0
■ RGB=242,244,53 CMYK=15,0,86,0

这是美国Nick Danchenko的海报设计。画面采用满版式的构图方式，将卡通手写文字充满整个版面，将信息直接传播给广大受众。特别是右侧两个满脸洋溢笑容的简笔插画人物，为画面增添了极大的趣味性。以黄绿作为背景主色调，在与其他颜色的鲜明对比中，营造了积极的活跃氛围。

■ RGB=228,219,89 CMYK=17,12,78,0
■ RGB=196,69,40 CMYK=13,86,91,0
■ RGB=71,120,108 CMYK=84,44,64,2
■ RGB=99,170,179 CMYK=74,15,34,0

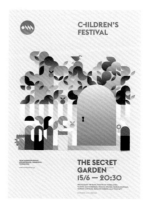

这是希腊儿童节的宣传海报设计。画面采用中心型的构图方式，将插画儿童图案在中间位置呈现，给受众以直观的视觉感受。而且形态各异的人物让画面充满了浓浓的节日气氛。整体以淡灰色作为背景主色调，在红色与绿色的鲜明对比中，尽显儿童的天真与活力。

■ RGB=65,113,86 CMYK=87,46,78,6
■ RGB=109,164,198 CMYK=69,23,18,0
■ RGB=225,106,134 CMYK=0,73,27,0
■ RGB=207,51,61 CMYK=4,91,72,0

6.3 通过扁平化方式将复杂场景简单化

插画风格相对于实物风格来说，去掉了大量的写实细节，只保留了主要的特征，将较为复杂的场景简单化，因而显得扁平简约但却不失形象生动。所以在进行相应的设计时应以简单图形代替写实描绘，以面和色块代替原有的细节。

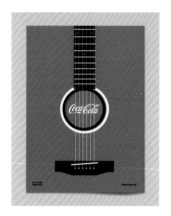

设计理念：这是可口可乐音乐节的创意广告设计。画面采用中心型的构图方式，将抽象化的吉他插画作为展示主图，直接表明了广告的宣传主题，使人一目了然，印象深刻。

色彩点评：整体以红色为主色调，将图案清楚地凸现出来。黑白互补色的鲜明对比，打破了背景的单调与乏味，为画面增添了活力与动感。

① 以正圆形作为品牌标志呈现的载体，具有很强的视觉聚拢感与积极的宣传效果。

② 底部两端的文字，对广告进行了简单的说明，同时也增强了画面的细节设计感。

RGB=202,27,33 CMYK=7,96,93,0
RGB=21,24,25 CMYK=90,83,82,72
RGB=255,255,255 CMYK=0,0,0,0

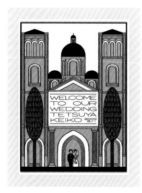

这是一款婚礼主题海报设计。画面采用对称型的构图方式，将插画教堂作为展示主图，直接表明了海报的宣传主题。同时左右对称的图案，凸显出婚礼的庄重与严肃。在底部中间的人物，让画面瞬间充满了生气与活力。以青色作为主色调，将各种元素清楚地凸现出来。简单的文字，将信息进行直接的传播。

RGB=131,168,204 CMYK=59,25,13,0
RGB=0,0,0 CMYK=93,88,89,80
RGB=255,255,255 CMYK=0,0,0,0
RGB=83,52,57 CMYK=62,83,70,36

这是浪琴表国际马术大师赛的系列海报设计。画面采用倾斜型的构图方式，将骑马飞奔的插画人物作为展示主图，而且抽象山坡的添加，让画面具有很强的激情与活力，同时也让受众有一种身临其境之感。以不同明度的橙色作为主色调，在与少量青色和红色的对比中，对主题进行直接的宣传。

RGB=197,164,85 CMYK=24,39,75,0
RGB=189,65,38 CMYK=17,88,94,0
RGB=80,122,140 CMYK=80,46,41,0
RGB=117,184,180 CMYK=68,7,36,0

6.4 注重画面色彩的轻重平衡关系

一般而言，浅色给人以轻盈之感，深色则相对较为厚重。如果想要画面给人以视觉舒适感，就需要注意色彩的轻重平衡关系。尽量做到深色和浅色在画面中分布均匀，以免造成整体画面的失重。

设计理念：这是新加坡 Ella Zheng 唯美主义插图海报设计。画面将插画图案作为展示主图在中间位置呈现，给受众以直观的视觉印象。

色彩点评：整体以粉色作为主色调，在不同纯度的渐变过渡中，给人以满眼的温馨与浪漫。而少量蓝色的点缀，瞬间增强了画面的稳定性。

❶ 以形态各异的花朵作为边框的点缀元素，而且在飘动花瓣的衬托下，让画面极具动感与活力。

❷ 主次分明的文字，对海报进行了相应的说明，同时也增强了整体的细节设计感。

RGB=219,146,169 CMYK=6,55,16,0

RGB=247,217,54 CMYK=8,16,88,0

RGB=36,49,132 CMYK=100,94,21,0

这是一款影视宣传海报设计。画面采用中心型的构图方式，将电影人物以插画的形式在中间位置呈现，给受众以直观的视觉印象。而且人物内部的另一个场景，增强了画面整体的细节感。浅色背景将图案清楚地凸显出来。不同纯度深红色的运用，增强了画面的稳定性。而且周围大面积的留白，为受众营造了一个广阔的想象空间。

RGB=253,251,236 CMYK=47,0,24,0

RGB=191,39,20 CMYK=15,96,100,0

RGB=159,19,6 CMYK=35,100,100,2

RGB=52,16,15 CMYK=66,96,97,64

这是日式小清新风格的插画海报设计。画面将实景以扁平化的插画形式呈现，将复杂的场景简单化，给受众以直观的视觉印象与冲击。整体以浅色作为主色调，左下角黄色的添加，为朴素的画面增添了活力与色彩。而少量深色的点缀，增强了画面的稳定性，让整体处于一种相对的平衡状态。

RGB=254,252,237 CMYK=1,2,10,0

RGB=59,58,50 CMYK=76,71,78,45

RGB=165,190,178 CMYK=45,16,33,0

RGB=247,234,64 CMYK=8,7,84,0

平面设计一般都是由点、线、面这三大块组成的，基本的框架可以比较容易搭建，而效果往往是由细节的处理决定的。因为细节是人物以及其他物件的灵魂所在，细节效果越明显，越有助于主体物丰满立体形象的塑造。

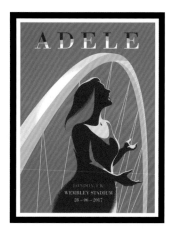

设计理念：这是 2017 ADELE 温布利演唱会的海报设计。画面将正在演唱的人物和放大的乐器作为展示主图，直接表明了海报的宣传主题，使受众一目了然。

色彩点评：整体以红色为主色调，将版面内容清楚直观地凸现出来。而且在小面积不同明度橙色的衬托下，为画面增添了一抹亮丽的色彩。

❶图案上方小线条和小色块的装饰，让主体物瞬间丰满起来。特别是人物飘逸的发丝，让画面极具细节设计感。

❷主次分明的文字，对海报进行了相应的说明，具有积极的宣传效果。

RGB=193,53,38 CMYK=14,92,93,0

RGB=42,34,74 CMYK=94,100,54,28

RGB=223,180,87 CMYK=11,35,74,0

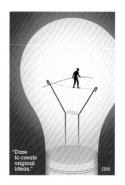

这是 IBM 公司的宣传广告设计。画面将放大的灯泡作为展示主图，十分醒目。而且超出画面的部分，具有较强的视觉延展性。将灯泡中的钨丝比作钢丝桥，在上方小心行走的插画人物，直接表明了广告的宣传主题。细节效果的添加，让画面瞬间丰满起来。对比色彩的运用，形成一种极强的视觉冲击力。

■ RGB=36,62,91 CMYK=98,82,51,17

RGB=243,219,124 CMYK=5,17,60,0

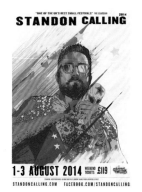

这是 Shotopop 英国音乐节的创意海报设计。画面将独具个性的音乐人物作为展示主图，给受众以直观的视觉体验。特别是背景中具有放射效果线条的运用，让画面具有很强的活跃动感氛围。浅色背景的运用，将图案清楚地凸现出来。在多种色彩的鲜明对比中，直接表明了海报的宣传主题。

■ RGB=219,96,97 CMYK=0,76,51,0

■ RGB=214,57,164 CMYK=9,84,0,0

■ RGB=63,42,167 CMYK=87,89,0,0

RGB=129,204,223 CMYK=62,0,19,0

6.6 运用渐变色彩让插画场景具体化

渐变色就是由一个色彩走向另一个色彩，或者说是在同类色中不同明度和纯度之间的过渡。运用渐变色可以将插画场景具体化，以一个小故事的情景呈现出来。这样不仅可以为画面增添趣味性，同时也能够与受众情感产生一定的共鸣。

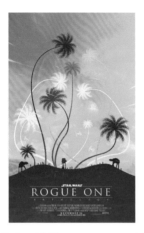

设计理念：这是 Rogue One 星球大战题材的海报设计。画面采用分割型的构图方式，将不同形态与大小的植物以插画的形式呈现，给受众直观的印象。

色彩点评：整体以青色为主色调，在不同纯度的渐变过渡中，让整个画面极具唯美与动感。而且底部深色的添加，让画面瞬间极具稳定性。

❶在渐变背景的烘托下，将整体形成一个具体的故事场景，有很强的身临其境之感。

❷底部主次分明的文字，对海报主题进行了简单的说明，同时也增强了画面的细节设计感。

- RGB=69,116,168 CMYK=84,51,19,0
- RGB=109,189,208 CMYK=74,4,24,0
- RGB=44,30,94 CMYK=96,100,55,0

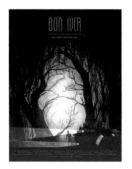

这是一款电影的宣传海报设计。画面采用满版式的构图方式，将具体电影场景以插画的形式呈现，以简单的方式给受众以直观的视觉印象。以深红色作为背景主色调，在不同纯度的渐变过渡中，给人以浓浓的场景氛围与身临其境之感。中间亮色的运用，瞬间提升了画面的亮度。顶部的文字，对海报具有积极的宣传作用。

- RGB=23,16,44 CMYK=96,100,66,56
- RGB=252,247,232 CMYK=1,4,11,0
- RGB=165,61,121 CMYK=33,88,27,0
- RGB=234,180,194 CMYK=0,40,11,0

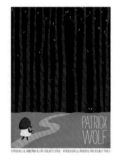

这是 Dawid Ryski 风格的插画海报设计。画面将人物走向树林的场景以插画的形式呈现，不仅不会觉得过于简单乏味，反而让画面具有很强的趣味性与代入感。以青色作为主色调，在不同明度的渐变过渡中，将各个场景清楚地区分开来。在右下角呈现的文字，对海报主题进行了简单的说明。

- RGB=37,63,57 CMYK=92,66,77,42
- RGB=69,115,107 CMYK=85,47,62,3
- RGB=103,152,144 CMYK=72,27,47,0
- RGB=224,218,174 CMYK=15,13,37,0

6.7 将不同元素解构重组增强插画的创意感

随着生活节奏的不断加快，受众的压力与紧迫感也随之增强。一些具有创意感的插画更能吸引受众注意力，给其带去一定的轻松舒适之感。所以在进行设计时，可以将不同元素进行解构与重组，以此来提升画面的创意感与趣味性。

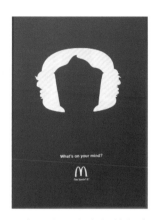

设计理念：这是麦当劳的创意宣传广告设计。画面采用中心型的构图方式，将人物头部与冰淇淋相结合的简笔插画图案作为展示主图，直接表明了广告的宣传主题，极具创意感与趣味性。

色彩点评：整体以红色为主色调，在渐变过渡中将图案清楚地凸现出来，同时也增强了画面的稳定性。少量白色的添加，瞬间提升了画面的亮度。

① 采用正负形的构图方式，让整个图案既符合人物头部外形，同时又具有产品的轮廓。

② 底部简单的文字，对广告主题进行了说明，同时对品牌也有积极的宣传作用。

- RGB=164,30,45 CMYK=31,100,92,1
- RGB=94,11,71 CMYK=63,100,56,21
- RGB=255,255,255 CMYK=0,0,0,0

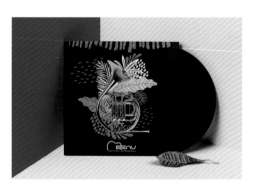

这是 Menu Curitiba 音乐表演活动的海报设计。画面将乐器作为展示主图在版面中间位置呈现，直接表明了海报的宣传主题。而植物插画的添加，为画面增添了活力与动感。特别是从乐器中钻出来的树叶，二者的完美结合凸显出音乐带给人的愉悦享受。在底部经过特殊设计的文字，对海报进行了说明。

- RGB=32,29,32 CMYK=84,83,77,66
- RGB=190,56,83 CMYK=16,90,57,0
- RGB=65,77,149 CMYK=87,77,13,0
- RGB=226,197,57 CMYK=13,25,88,0

这是一款产品的宣传海报招贴设计。画面采用对称型的构图方式，将酒瓶与吉他相结合的插画作为展示主图，在中间位置呈现，极具创意感与趣味性，同时直接表明了产品口味。浅色背景的运用，将图案清楚地凸现出来。红色和绿色的鲜明对比，让画面充满活力，同时还有一丝的复古情调。

- RGB=227,217,177 CMYK=13,15,35,0
- RGB=110,119,59 CMYK=66,48,98,6
- RGB=100,28,54 CMYK=54,100,72,29

6.8 通过主次分明的插画元素提升画面的层次感和空间感

插画给人的感觉一般都是扁平化的，缺少立体感。因此在进行设计时可以将各个元素进行主与次的区分，甚至可以将文字与插画以穿插的方式组合运用，并以此提升画面的层次感与空间感。

设计理念：这是 Xavier Esclusa 的海报设计。画面将花朵插画作为展示主图，给人以直观的视觉印象。而底部超出画面的部分，让

整体具有很强的视觉延展性，使人印象深刻。

色彩点评：整体以浅色作为背景主色调，将图案清楚地凸现出来。而且少量红色的点缀，为单调素净的画面增添了一抹亮丽的色彩。

1️⃣ 将花朵与文字穿插摆放，在相互遮挡中增强了画面的层次感和空间立体感。而且左侧的留白，为受众营造了一个良好的阅读和想象空间。

2️⃣ 主次分明的文字，对海报主题进行了简单的说明，同时也丰富了画面的细节设计感。

- RGB=192,162,130 CMYK=25,40,49,0
- RGB=218,30,81 CMYK=0,94,53,0
- RGB=47,48,47 CMYK=81,75,74,52

这是挪威奥斯陆素食节的海报设计。画面将各种各样的简笔插画水果在中间呈现，而且随意的摆放，凸显出节日的放松与活跃。以红色作为背景主色调，将图案清楚地凸现出来。各种颜色的对比，让节日氛围更加浓厚。而且文字与图案的穿插方式，增强了画面的层次感，同时具有很好的宣传效果。

- RGB=221,144,122 CMYK=4,56,47,0
- RGB=243,233,84 CMYK=0,0,0,0
- RGB=59,104,45 CMYK=88,48,100,13
- RGB=201,57,51 CMYK=9,90,82,0

这是 Xavier Esclusa 的海报设计。画面采用分割型的构图方式，将整个版面一分为二。同时将插画植物作为展示主图，在中间位置呈现，给受众以直观的视觉印象。右侧以两个半圆将图案遮挡住，在若隐若现中增强了画面的层次感与立体感。青色和红色对比色的运用，瞬间提升了画面的亮度与时尚。

- RGB=13,22,20 CMYK=93,82,86,74
- RGB=212,64,66 CMYK=1,87,69,0
- RGB=207,255,245 CMYK=30,0,14,0

通过配色与受众情感产生共鸣

优秀的色彩搭配可以起到渲染画面的作用，如红色、橙色给人以活力、热情、冲动的感觉；蓝色、绿色给人以稳重、成熟、理性的体验；而黑色、紫色则可以营造一种神秘的视觉氛围。不同的色彩可以给人带去不同的感受，在设计时可以针对不同的需要加以选择。

设计理念：这是 TROPIQUES 的系列海报设计。画面采用倾斜型的构图方式，将正在

拍鼓跳舞的插画人物作为展示主图，直接表明了海报的宣传主图，使受众一目了然。

色彩点评：整体以青色作为背景主色调，将图案清楚地凸现出来。少量红色的运用，与青色形成鲜明的对比，同时也给人以热情奔放的视觉感受。

🔵① 在人物周围植物的添加，增强了画面的层次感，同时也让整体的细节效果更加丰富。

🔵② 以倾斜方式呈现的文字，对海报主题进行了简单的说明，同时具有积极的宣传与推广作用。

RGB=97,171,191 CMYK=74,15,27,0

RGB=200,52,77 CMYK=9,91,60,0

RGB=216,190,162 CMYK=11,29,36,0

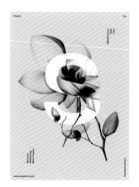

这是 Shanti 自然疗法中心的宣传海报设计。画面采用中心型的构图方式，将插画图案在中间位置呈现，给受众以直观的视觉印象。而且将标志首字母与图案相互穿插，增强了画面的层次感。以浅色作为主色调，给人以安静柔和的视觉感受，与海报主题相吻合。少量深色的运用，增强了画面的稳定性。

RGB=226,211,206 CMYK=11,20,16,0

RGB=179,62,58 CMYK=23,89,80,0

RGB=255,255,255 CMYK=0,0,0,0

RGB=197,137,86 CMYK=19,55,69,0

这是一款创意海报设计。画面将由各种植物构成的人物侧脸插画作为展示主图，直接表明了海报的宣传主题，给人以别样的异域风情，使人印象深刻。大面积绿色的运用，让整个画面极具清新亮丽之感，同时也适当缓解了受众的视觉疲劳。而且少量红色与橙色的点缀，为画面增添了一丝柔和与温情。

RGB=120,155,74 CMYK=66,26,91,0

RGB=217,138,99 CMYK=6,58,60,0

RGB=255,255,255 CMYK=0,0,0,0

RGB=183,59,143 CMYK=22,88,6,0

6.10 适当文字的添加增强插画完整性

插画本身就具有较强的故事性。一般来说，给受众以直观的视觉印象。而适当文字的添加，一步增强。

通过扁平化的方式，将复杂场景简单化，可以对插画进行简单的说明，会让画面的完整性进一步增强。

设计理念：这是 Reno Little Theater 社区剧院新赛季的海报设计。画面采用满版式的构图方式，将花朵插画作为主图，在适当绿叶的衬托下，让整个画面充满生机与活力。

色彩点评：整体以绿色作为背景主色调，将花朵植物清楚地凸现出来。红色与绿色的鲜明对比，给人以直观的视觉印象，同时营造出淡淡的复古气息。

🌐 底部剪子剪断花束图案的添加，让画面瞬间充满了活跃的动感，很好地表明了剧院的性质。

🌐 主次分明的文字，一方面对剧院进行了积极的宣传；另一方面增强了整个版面的完整性。

RGB=104,146,134 CMYK=71,31,51,0

RGB=204,129,146 CMYK=13,61,28,0

RGB=47,4,29 CMYK=71,99,76,64

这是可口可乐玻璃瓶装 100 周年纪念的海报设计。画面将由大小不一的简笔插画气泡作为展示主图，使其构成一个瓶子的外观，刚好与海报的宣传主题相吻合，极具创意感与趣味性。以浅灰色作为背景主色调，特别是少量红色的点缀，让单调的画面瞬间鲜活起来。文字的添加，对品牌具有积极的宣传效果，同时也丰富了整体的细节设计感。

RGB=181,181,181 CMYK=33,26,25,0

RGB=190,27,57 CMYK=15,98,76,0

这是乌克兰 Marina Mescaline 的海报设计。画面采用满版式的构图方式，将花朵插画铺满整个版面。而且超出画面的部分，具有很强的视觉延展性。多种色彩的对比，为画面增添了活力与动感。以白色矩形作为文字呈现的载体，具有很强的视觉聚拢感。镂空主题文字的设计，极具创意感与趣味性。

RGB=183,85,41 CMYK=22,80,95,0

RGB=71,96,81 CMYK=81,55,73,16

RGB=255,255,255 CMYK=0,0,0,0

RGB=143,31,30 CMYK=41,100,100,7

运用描边让插画图标轮廓更加清晰

随着科技的不断发展，智能手机迅速普及，同时 UI 设计也成为不可缺失的一部分。不同形式与种类的图标，让受众有了很广阔的选择余地。特别是卡通插画类的图标，适当描边的运用，不仅增强了整体的趣味性，同时也极具视觉吸引力。

设计理念：这是一组弹出框的页面设计。画面将造型独特的插画人物作为展示主图，给受众以直观的视觉印象，具有很强的创意感与趣味性。

色彩点评：整体以白色作为主色调，将图案清楚地凸现出来。不规则橙色图形的添加，将受众的注意力全部集中于此，具有很好的宣传效果。

① 以黑色描边作为人物的外轮廓，使用简单的线条将具体场景勾勒出来，给人以满满的活力。适当黑色的运用，增强了画面的稳定性。

② 底部简单的文字，进行了相应的说明。而且圆角矩形的添加，让选项文字十分醒目。

RGB=254,206,46 CMYK=0,26,86,0
RGB=26,26,26 CMYK=86,82,82,70
RGB=255,255,255 CMYK=0,0,0,0

这是一款状态提示栏的设计。画面将简笔卡通插画作为主图，独特的造型与表情给受众以直观的视觉印象，同时也为画面增添了极大的趣味性。以黑色描边将图案清楚地凸现出来，在白色背景的衬托下十分醒目。而且其他小图形的装饰，增强了整体的细节设计感。底部简单的文字，将信息进行直接传播。

RGB=247,238,102 CMYK=9,5,71,0
RGB=255,255,255 CMYK=0,0,0,0
RGB=98,174,101 CMYK=76,6,80,0
RGB=222,81,57 CMYK=0,82,76,0

这是一款女性图标设计。画面采用中心型的构图方式，将插画人物在中间位置呈现，给人以直观的视觉印象。特别是底部橙色正圆的添加，极具视觉聚拢感。通过简单的描边线条，将人清楚地凸现出来。而且不同色彩的对比，使人物瞬间活跃起来，同时也给人以浓浓的复古感受。

RGB=241,200,49 CMYK=4,27,89,0
RGB=207,65,75 CMYK=5,87,63,0
RGB=100,176,173 CMYK=74,9,39,0
RGB=101,34,57 CMYK=55,98,70,27

6.12 以受众的个性与喜好作为色彩搭配的出发点

随着社会的不断发展，人们对物质以及精神生活都有较高的要求。所以在对插画进行设计时，可以以受众的个性与喜好作为色彩搭配的出发点。这样不仅可以让作品更加引人注目，同时也可以让插画得到很好的宣传。

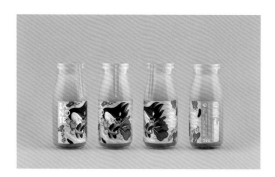

设计理念：这是 Sanote Zumitos Healthy 的健康果汁包装设计。画面将造型独特的人物插画作为整个包装的展示主图，极具创意感与趣味性，同时也直接表明了产品口味，使受众

一目了然。

色彩点评：以绿色作为主色调，在不同明度的变化中，将图案清楚地凸现出来，同时也凸显出产品的天然与健康，正好与受众心理相吻合。

① 极具趣味性的人物造型，成为展架上亮眼的存在。周围各种小元素的装饰，丰富了整体的细节设计感。

② 简单的文字，对产品进行了说明，同时也具有积极的宣传与推广效果。

- RGB=31,35,29 CMYK=85,76,86,66
- RGB=88,110,56 CMYK=76,49,100,10
- RGB=200,209,103 CMYK=31,100,73,0

这是西班牙 2017 Fallas 节日庆典的海报设计。画面采用中心型的构图方式，将手捧一大束花朵的插画人物作为展示主图，营造出浓浓的节日气氛，使受众一目了然。以白色作为背景主色调，将图案清楚地表现出来。大面积红色的运用，凸显出节日的喜庆与活跃。同时少量绿色的点缀，增强了画面的稳定性。

- RGB=189,47,37 CMYK=16,94,94,0
- RGB=208,89,38 CMYK=6,79,91,0
- RGB=255,255,255 CMYK=0,0,0,0
- RGB=156,169,64 CMYK=55,25,93,0

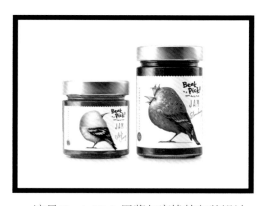

这是 Beak Pick 果酱与蜜饯的包装设计。画面将水果与小鸟相结合的插画图案作为整个包装的展示主图，具有很强的创意感与趣味性，同时给受众以直观的视觉印象。以水果本色作为图案主色调，在白底的衬托下十分醒目，而且凸显出企业注重安全与健康的文化经营理念。

- RGB=2,0,1 CMYK=93,88,89,80
- RGB=204,34,44 CMYK=6,95,84,0

6.13 通过手绘方式拉近与受众的情感距离

将插画以手绘的形式呈现，这样可以将主体物的一些细节清楚地呈现出来，同时也可最大限度地营造出生动活泼的视觉氛围。此外，也可拉近与受众的情感距离，对主体物的宣传有积极的促进作用。

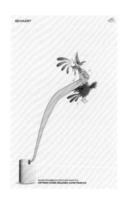

设计理念：这是 SHARP 空气净化器的宣传广告设计。画面采用倾斜型的构图方式，将造型独具个性的插画作为展示主图，通过夸张手法凸显出产品的强大功效，形成了强烈的视觉冲击力。

色彩点评：整体以浅色作为背景主色调，将图案清楚地凸现出来。在红色与橙色的鲜明对比中，让整个画面极具动感的活跃气氛，趣味性十足。

❶ 将产品在左下角呈现，具有很好的宣传效果。同时画面中大面积留白的运用，为受众提供了一个很好的阅读空间。

❷ 主次分明的文字，对产品进行了简单的解释与说明，同时也丰富了整体的细节设计感。

RGB=240,236,208 CMYK=8,7,23,0
RGB=152,40,39 CMYK=38,98,100,4
RGB=238,199,46 CMYK=6,27,90,0

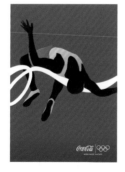

这是可口可乐的创意宣传广告设计。画面采用曲线型的构图方式，将品牌标志性的飘动丝带作为撑杆，以及越身而跳的插画人物在中间呈现，直接表明了广告的宣传主题，同时给受众以身临其境之感。以红色作为背景主色调，在橙色和蓝色的鲜明对比中，为画面增添了无限的活力与动感。

■ RGB=189,37,52 CMYK=16,96,81,0
■ RGB=59,105,160 CMYK=88,57,20,0
　RGB=255,255,255 CMYK=0,0,0,0
■ RGB=234,191,85 CMYK=36,31,75,0

这是 Young Book Worms 世界读书日的海报设计。画面将以人物头部为外观轮廓的手绘书籍插画作为展示主图，直接表明了海报的宣传主题，给受众以视觉冲击，凸显出阅读对一个人的重要性。在不同颜色的渐变过渡中，让整个画面极具故事性。周围留白的设计，给人以无限的想象空间。

■ RGB=177,230,205 CMYK=44,0,30,0
■ RGB=69,87,112 CMYK=84,68,46,6

6.14 运用对比色彩增强插画的视觉冲击力

色彩是视觉元素中对视觉刺激最敏感、反应最快的视觉信息符号，所以人在感知信息时，色彩要优于其他形态。比如说可口可乐的红色，百事可乐的蓝色和红色，这些都给人以强烈的视觉刺激，使人难以忘怀。所以说适当运用对比色彩，可以给受众留下深刻的视觉印象。

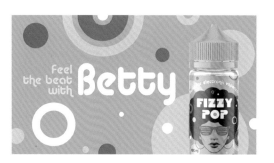

设计理念：这是 Fizzy Pop 电子烟液的包装设计。画面将抽象化的插画人物作为展示主图，以夸张的手法给人以视觉冲击，使人印象深刻。

色彩点评：整体以青色为主色调，将图案清楚地凸显出来。少量青色的运用，一方面与青色形成鲜明的对比，为画面增添了一抹亮丽的色彩；另一方面也表明的产品性质与主题。

🔵1 背景中简单几何图形的装饰，打破了背景的单调与乏味，为画面增添了细节设计感。

🔵2 经过特殊设计的主标题文字，对品牌具有积极的宣传作用，而其他文字则进行了相应的说明。

RGB=112,181,160 CMYK=70,7,47,0
RGB=190,9,108 CMYK=16,97,31,0
RGB=35,25,66 CMYK=96,100,61,35

这是希腊 Mike Karolos 的海报设计。画面采用倾斜型的构图方式，将两只插画鞋子在中间位置呈现，在分割背景的烘托下，给人以直观的视觉冲击。特别是鞋子上方各种线条的添加，让其具有很强的细节设计感。以红色和蓝色作为主色调，在鲜明的对比中，让画面极具运动的激情与活力。

RGB=59,105,208 CMYK=86,57,0,0
RGB=218,102,114 CMYK=1,74,41,0
RGB=255,255,255 CMYK=0,0,0,0
RGB=255,219,96 CMYK=0,20,70,0

这是西班牙 2017 Fallas 节日庆典的海报设计。画面将主题插画人物以倾斜的方式在中间位置呈现，具有直观的视觉冲击力。而旁边忙碌的小人物，将节日的欢快气氛淋漓尽致地凸现出来，给人以身临其境之感。红色和青色对比色调的运用，为画面增添了活跃与动感。

RGB=106,167,177 CMYK=71,18,33,0
RGB=255,255,255 CMYK=0,0,0,0
RGB=229,161,55 CMYK=2,47,85,0
RGB=172,46,66 CMYK=27,95,71,0